イメージか モノか

日本現代美術のアポリア

高島直之 著

武蔵野美術大学出版局

目　次

序章　観念と物質の乖離──アンチ・フォームと「もの派」　7

1章　イメージ批判の出発点──主体と客体の関係性の瓦解　21

2章　あらかじめ失われたものとしてのイメージ
　　　──中原佑介「見るということの意味」　33

3章　事物の傷痕と離人症──アジェとクラインをつなぐ写真実践　45

4章　反芸術論争の陥穽──模型千円札事件公判記録①　59

5章　芸術概念の解体へ──模型千円札事件公判記録②　73

6章　芸術に啓示を与える芸術──いまだ実現し得ぬ何ものか　87

7章　無芸術のユートピア──模型千円札からハプニングへ　109

8章　イメージを失くしモノと対峙する──李禹煥の概念芸術批判　125

9章　カメラはなんでも写る、映ってしまう──記憶と記録①　147

10章　ベンヤミン「複製技術論」を超えて──記憶と記録②　167

11章　なぜ写真＝虚像に現実を感じるのか
　　　──闇に向かってシャッターを切る榎倉康二　185

12章　存在の亀裂のままに──物質との触覚的な出会いを求めて　209

註　231

あとがき　252

協力者一覧　254

初出一覧　255

序章

観念と物質の乖離

——アンチ・フォームと「もの派」

二〇世紀近現代美術の表現におけるその革新としての決定的な要素は二つあると思われる。

ひとつ目はコラージュという、異質なものを同一画面に共存させる絵画の作法である。既成の印刷された図版などと絵画的イメージとを組み合わせ併存させて、客観的で具体的な物質性と幻影的なイメージとが対立的に貼り込まれるものである。そこで生じる画面内での切断面は非同一性を主張して、客体性や他者性を呼び込んで互いに批判し合う関係をとり持っていくのである。ここで詳しく述べる余裕はないが、客体物を引用して偶然性を導入するコラージュは、抽象画の生成と展開に力を与え、またハプニングの時間を伴う遂行的な実践性にも広く影響を与えた。それは、描かれたタブロー絵画が画家の魂や精神やらをまるごと心理的に反映したイメージ世界であるという同一性を、キッパリと否定するきっかけとなっていった。それまでは「絵画の一品性」として、表現されたイリュージョン（＝観念）と作品の実体的で物質的な要素（＝物質）が合致していたのである。その奇妙な乖離が兆しとしてあらわれ始めたのは一九二〇年代の国際的な前衛美術運動の時代であるが、それは一九二九年の世界恐慌から第二次世界大戦期においていったん中断された。大戦後にその問題を正面から受け止めていく抽象表現主義やネオダダ、アンフォルメルというスタイルで再興していったのは一九五〇年代の半ばからであった。それは一九六〇年代に反芸術というキーワードによって拡大し、一九七〇年前後の「もの派」などをアクセントとして、七〇年代後半にまでその波が及んでいったのではないか。これが本書の基本的なパースペクティブである。

二つ目は写真・映画である。ベラ・バラージュが『視覚的人間――映画のドラマツルギー』（一九二四年）［註1］でいっていたように、一五世紀に発明された活版印刷術によって書物ができると中世の大伽藍の果たした役割を引き継いだ。その千冊の書物は大伽藍に集中したひとつの精神を千の意見に引き裂いて、言葉が石を粉砕していった。「見える精神」（＝視覚の文化）はかくして「読まれる精神」に変わってしまい、視覚の文化は概念の文化に変わった。写真・映画は一九世紀に発明されたが、あたかも大伽藍の具体的な形状やまわりの空気感・物質感が客体化されるように「見える精神」として本来の機能を甦らせたのは二〇世紀に入ってからだった。その一九三〇年前後の日本でのあり方については二〇〇〇年刊行の拙著『中井正一とその時代』（青弓社）で触れたつもりである。

しかしその問題は、世界恐慌から第二次世界大戦によって国際的な前衛運動がいったん中断されたのと同様に、日本の「十五年戦争期」の底をくぐった。観念と物質の分離がふたたび尖鋭的な問題とされ、より集約化されていったのは一九七〇年前後の時代であった。

筆者は、『游魚』五号（西田書店、二〇一七年）のコラム欄「美術を巡る話」に「〈もの派〉への一視点――〈アンチ・フォーム〉から」というエッセイを寄せた。これは、ほぼ同時代の「もの派」の思考とアメリカの美術家ロバート・モリスが唱えたアンチ・フォーム（＝形なき芸術）との問題意識の違いを粗描したものであった。個人的に気になっていたアンチ・フォームの考えを再確認し、日本の現代美術史に反射させてみたいという動機から記したものだが、以下に再録して本論の始まりとした

い。

「もの派」の起点となった作品である関根伸夫の《位相—大地》（第一回神戸須磨離宮公園現代彫刻展、一九六八年）を実見していないこともあって、長いあいだ正面から論及するチャンスを持たなかった。しかし、二〇〇五年に開催された「もの派—再考」展（国立国際美術館・大阪）でのシンポジウムにパネリストのひとりとして参加し、それに関連して同館発行の『国立国際美術館ニュース』第一五三号（二〇〇六年四月）に「もの派」とは何であったか——場所・行為・プロセスをめぐって」を寄せたことをきっかけに、美術史事典などへの執筆も含めて「もの派」の歴史化に参入するようになった。

関根の《位相—大地》は、まず場所が与えられ、「土を掘り出す」「土を運ぶ」「土を積む」という三つに行為を分節化したところの時間を伴ったプロセスであり、その「行為の芸術」としてのあらわれ自体がプロセスを提示している、というのが「もの派」とは何であったか——場所・行為・プロセスをめぐって」の主な論点だった。「位相」や「大地」という言葉からの自然科学・自然主義的な連想は、一次的指示性として視覚的な形体に結びつきがちだが、そうではなく、労働行為や物質性、時間と場所を飲み込んだ遂行プロセスを指示するところの二次的指示性に価値を与えている、というものだ。

ともあれ、この「もの派——再考」展以後、現代に至るまで「もの派」に関する数多くの議論が途切れなく生産されてきた感がある。

刀根康尚の論考「音楽と言語——記述された音楽と演奏された

絵画との間」(『デザイン批評』季刊第一一号、風土社、一九七〇年四月)を再読すると、ここに関根伸夫らを「日本の〈アンチ・フォーム〉の作家たち」と一括呼称して論じるくだりがあり、「もの派」の仕事に対し遂行的行為を軸にしてとらえる視点がはるか以前にあることに気づく。この論は、作ることの創造性や見ることの享受性の二元論的固定化をめぐって、ソシュールの言語論を援用し批判していくイベント論であった。刀根は、この制度性に対する批判のモチベーションは、詩や言語への関心を持つ一般画家たちよりも、アンチ・フォームと呼ばれる傾向の作家に強くみられると指摘し、次のようにいう。

　彼らが主張するのは「ものをものにすること」であり、「(ものにまつわる) 概念性であるとか名詞性とかいうほこりをはらうこと」(関根伸夫) である。このような志向こそ六〇年代の芸術を一貫して流れている底流ではなかったろうか。[註2]

　ここで急いで触れておかねばならないのはアンチ・フォームとは何か、である。「アンチ・フォーム」という論を記したのはロバート・モリスで、米美術誌 *Artforum* (Robert Morris, "Anti Form" *Artforum*, April 1968, pp. 33–35) に掲載された。モリスの、灰色のフェルト地を二五四部分で構成する、床から壁に沿って立ちあがった状態の一九六七年の、作品写真をトップに置き三頁にわたるエッセイである。

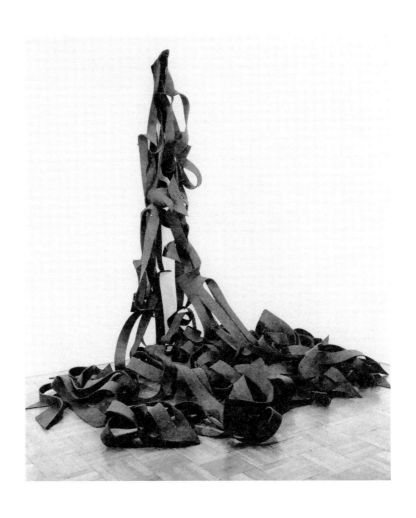

ロバート・モリス《無題》　1967-68 年
©2021 Robert Morris/ARS, NY/JASPAR, Tokyo C 3589

　序章　観念と物質の乖離——アンチ・フォームと「もの派」

この論の筆者の解釈はこうである。客体（＝オブジェ）の現実的な認識において、イデアルとレアル（モリスはこの語による二分法を示していない）の二つの要素に分かれる。たとえば、黒板に白墨で丸く引かれた線があるとすると、イデアルには「黒地に描かれた白い円」という形体（＝フォーム）として認識する。いっぽうレアルにおいては「黒板の表面塗料と白墨という物質同士の摩擦において起きる時間を伴う生きられた現象」すなわち物質（＝アンチ・フォーム）とみなす。つまりここで形体性が物質性か、という対立項が浮きあがってくる。モリスはこの論で、前者の「フォーム」にドナルド・ジャッドやフランク・ステラらの仕事を想定し、後者「アンチ・フォーム」には、ジャクソン・ポロック、モーリス・ルイス、リチャード・セラ、そしてモリス自身を置いている。

この一九六〇年代の美術の文脈にそった問題系においてそれがいかなる意味を持ったかについては、藤枝晃雄「視覚による視覚の批判──アンチ・フォームの理論」（『美術手帖』一九六九年一〇月号、美術出版社）に詳しい。藤枝は、モリスらがオブジェのイリュージョニズムから離れることができたのは「新たなフォームの発明」を拒み、芸術に対する問題を提出したからである、といっている。ポロックやルイスが再評価されたのは、彼らが「プロセスのなかで素材という物質を視覚の形成に直結させたからである」[註3]が、「全体から見れば、〈アンチ・フォーム〉の作品は、（略）それをただちに観念に置き換えず、物質を相手どっているところに意味がみいだせる」[註4]と、藤枝は論を結んでいる。

このアンチ・フォームと「もの派」を比較すると、関根のいう、モノにまつわる概念性とか名詞性

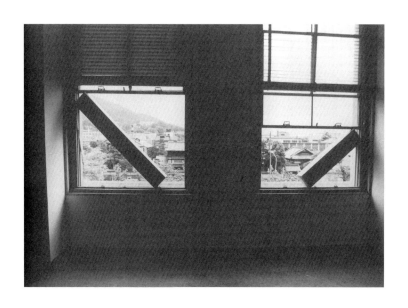

菅木志雄《無限状況 1》 1970 年（現存せず）
木、窓、景色　150×20×20cm ほか
（1970 年 7 - 8 月、京都国立近代美術館「現代美術の動向」展での展示）

というほこりをはらうこととは、アンチ・フォームにおける叙述性や心理性に負うことのないオブジェの物質性との対峙と重なる。プロセスについては、「もの派」のひとり菅木志雄は「もの派」的作品は、このプロセスを重視していた」といい、「欧米ではこの時期、「アンチ・フォーム」という認識が生まれたが、そういうカタチについての一部の解釈ではなく、もっと大きい意味の、様式性を踏まえた理念的なレヴェルで、素材のそれぞれのリアリティはあるが、全体としてカタチのあやふやな、「無形式の形式」というべきものを生んだと思われる。そして「もの派」は、それをひとつのスタイルにしたといってよいだろう。」[註5]といっている。

このあたりの考え方は、アンチ・フォームと「もの派」とを同定し得ないところであり、前者のようにプロセスを通して物質（＝素材）を視覚の形成に直結させるという回路を「もの派」に見出すことは難しい。それはアンチ・フォームに直訳の意味として近似するが、日本的な意味合いでの地域主義という意識を優先させたがゆえの「もの派」であり、ルネッサンス以来の写実の伝統を持つ造形で可能となる視覚批判としての回路は見出せない。その点で、李禹煥『出会いを求めて——新しい芸術のはじまりに』（田畑書店、一九七一年）にみるように、西田哲学の「わたしは、わたしでなく世界であることにおいて、わたしである」という、現実を触媒とする主－客未分の直接経験においての自覚、それすなわち「世界＝わたし」という存在論が控えているとすれば、視覚の次元とは直接に交差し得ない。この問題については、あらためて論じたい。

この記事をみずから読み返してみて、筆者の中平論［註6］で書き切れなかったいくつかの議論と、「もの派」周辺の問題系とが複雑に絡み合い、底流しているものがあることに気づく。もっともこの事態はとくに驚くべきことではなく、一九七〇年前後の表現にかかわる多くの者は、それぞれジャンルを違えながら、この時代において表現の主題を確定することの困難さと同時に、イメージとは何なのか、見ることとは何か、という問題を広く共有していたからである。そうしてみると、この一九七〇年前後のイメージ（＝観念）とモノ（＝物質）をめぐる論争は、日本の一九六四年の反芸術論争から、この観念と物質の二元化の表現制度の解体を押し進めていく、一九七〇年代美術の動向とをつなぐものであったように思われる。

中平もまたこの時代に、イメージとは何なのかという問い、すなわちイメージ批判を、写真誌にとどまらず、デザイン・美術雑誌、綜合誌や書評紙を舞台に旺盛な執筆活動を行っていた。

顧みれば、中平と現代美術との関係は浅くはなかった。一九七〇年は、中原佑介をコミッショナーとする「人間と物質」展、すなわち東京ビエンナーレ'70（第一〇回日本国際美術展）が開催された年であり、本展の開催は、日本の戦後現代美術の史的展開にとって、大きな転換点になったことは知られた事柄である。国外から、クラウス・リンケ、ジュゼッペ・ペノーネ、リチャード・セラ、ハンス・ハーケ、ダニエル・ビュラン、カール・アンドレ、ブルース・ナウマンら、計二七名。国内からは、榎倉康二、河口龍夫、河原温、小清水漸、成田克彦、野村仁、高松次郎、田中信太郎ら計一三名の参加があった。同展の図録表紙（第一分冊）には中平の写真が使われた。遠くにコンテ

ナを荷揚げ中の二台のクレーン車が見え、それと地続きの、砂利で覆われた港湾地のだだっ広い荒野のような地面を超広角レンズで強調した、粗い調子のモノクロ写真であった。それは、ほぼ正方形で少し横長の図録表紙に、正像の風景を右回りに九〇度回転させた、きわめて緊張感のある中平らしい画像構成であった。また、同展ポスターのメイン・イメージ（写真）も担当していた［註7］。

また中平は「もの派」の初期の理論的支柱というべき李禹煥と一九六〇年代末には交友を持っており［註8］、李の最初の著書である『出会いを求めて 新しい芸術のはじまりに』の装幀を手がけている。また一九七一年に中平は、コミッショナー岡田隆彦によって第七回パリ青年ビエンナーレ展（パルク・フローラル、ヴァンセンヌ・パリ、一九七一年九〜一一月）の日本側アーティストに選出され、李や榎倉康二、小清水漸や吉田克朗とともに参加し、中平は《サーキュレーション——日付、場所、イベント》をプロジェクトとして出品している［註9］。

こういった美術ジャンルとの交流については、先の中平論では触れることができなかった。中平の写真＝撮影行為とそれに即した写真思考を追跡し、そこからおのずと浮かびあがってくる文脈を優先したがためである。本書では、中平のイメージ批判を発端に据え、そこに交差してくる議論を突き合わせる。そうして一九七〇年前後の美術家たちが問題化し共振し合ったところの、視覚的な画像イメージを超えて、知覚と物質（＝モノ）との直截的で絶対的な関係を希求していった論点を構成・配置し、議論の質を整理したい。

筆者がこれから書き進めるにあたって、まず、物質（＝実体としてのモノ）とイメージ（＝観念）

との関係を、従来からの絵画芸術における一般的命題として整理しておく。ここでは、木のテーブルにひとつの林檎が載っている場面を想い浮かべながら、規定してみる。

ひとりの人にあって眼の前に見える光景は、最初はただ球面状の両眼の前に一八〇度を少し拡張した角度の空間に広がった漠然たるバラバラなものであるが、人はまもなく統覚を働かせてまとまった統一のイメージを結ぼうとする。そこに見える対象たる静物はすべて物質（＝モノ）であり、その木材のテーブルや林檎の形や大きさ、色が認められる。しかしこれら物質（＝モノ）を突き詰めれば、炭素といった元素、あるいは微粒子の小さな物質で構成されているものにすぎない。人はそれを裸眼で見ることはできないが、その単位から構成された物質（＝モノ）の立ちあらわれから人の感覚器官が触発され、何かしら感覚として作用し、それが美的観念として植えつけられていく。私たちには、その物質（＝モノ）の性質が何であるのかはわからないが、そこに木のテーブルや林檎として存在している、という現象を経験として認めることができる。繰り返せば、物質（＝実体としてのモノ）を触媒として感覚が働き、それを受けとって心が動かされること、これがイメージなのである。

本論におけるイメージ（＝観念）と物質（＝モノ）との基礎的な関係は、以上を前提としておきたい（文脈にそって「モノ」「物質」「物自体」「実在物」「客体物」「事物」を適宜遣い分けるが、基本的に同義である）。

一章 イメージ批判の出発点

——主体と客体の関係性の瓦解

拙論「写真家 中平卓馬」[註1] で指摘しておいたように、中平にとってイメージとは、ルネッサンス以降の近代によって信じ込まされてきたものとしてある。それが芸術を芸術たらしめてきた当のものであって、そういった近代のイデオロギーが人々を領導し包摂してきたところの「文化の遠近法」の拒否を表明するものであった。中平にあっては、世界とは常に私のイメージの向こう側にあるものであり、その世界は世界としてある。その世界と〈私〉との無限の出会いのプロセスこそが、従来からのイメージ表現にとって代わるものでなければならない――という考えは、一九七三年刊の『なぜ、植物図鑑か――中平卓馬映像論集』冒頭の書き下ろしエッセイ「なぜ、植物図鑑か」で表明していた。

しかしまた中平には、これより前からイメージ批判を開始しており、「イメージからの脱出」(『デザイン』一九七一年一〜四月号、美術出版社)という論がすでにある。ここでは写真集『来たるべき言葉のために』(風土社、一九七〇年)を上梓したあとにみずからの写真表現に限界を感じたことを告白しつつ、論を書き進めている。

中平はいう。ここに収めた写真表現は「世界を前におのれ自身を裸のままつきたてるのではなく、イメージという、これまたあいまい極まるが、ついにイメージと呼ぶ以外にない一つの強迫観念を楯にして自分を世界から守ったにすぎないのではないかということである」[註2]。つまりその写真のあらわれは裸形の生――世界ではまったくなく、イメージによる世界のデフォルマシオン(変形、歪曲)でしかなかったのではないか? それにしてもイメージとは何なのか? と。その問いの最初の動機として次のようにいっている。

いわば意識の優位性への懐疑とともにぼくは写真を撮り始めたと言っていい。むろん写真を撮る時でも、意識があり、そこからぬけ出すわけにはゆかないことは明白である。しかし意識をファインダーのフレームの四辺であるとすれば、しかしその四辺にかこい込まれたものは意識などが私有できるものではなく、まさしく彼岸の世界ではないか。そして写真は他のすべての芸術に比較してすべてを意識で浸透し尽すことができないという決定的な半端者である。その半端者にぼくは惹かれた。[註3]

ルネッサンス以降の芸術一般において、絵画芸術はある画家が個別にイメージ対象を選び、そこにひとつのフレームを設定し、絵画的イメージの構想を決定する。おもむろにカンバスに絵筆で描き始めた時点で、すでに物質を超えたものになっているともいえるだろう。それは絵画の画面の四辺の内側に保証されたイメージ世界の定着において、すなわち、画家における意識とイメージとが合致したという独我論的思い込みにおいて「私有化」がなされる(これこそが「アンチ・フォーム／形なき芸術」が排斥したところの従来からの「フォーム／形」の芸術の本体である)。

しかし写真の機能は、カメラとフィルムによる現実風景の再現的な記号の再構築としてあるが、その限りない現実風景から写真家が恣意的にフレームの四辺で抜きとった画像を個的な意識によって私有できるものではない、と中平はいうのである。こういったある種の差し迫った物言いはヴァル

ター・ベンヤミン「複製技術の時代における芸術作品」（初稿の執筆は一九三五年、邦訳書の刊行は一九六五年）からの影響があるだろう。しかし中平にあっては、とりわけて、イメージによる私有化を拒否するがゆえに、映画制作主体の匿名性を主張し、映像にまとわりつくイメージの虚偽性を徹底的にあからさまにした映画監督ジャン゠リュック・ゴダールの、一九六九年の作品《東風》（監督：ジガ・ヴェルトフ集団、脚本：ジャン゠リュック・ゴダール、ダニエル・コーン゠ベンディット、セルジュ・バッツィーニ）から強い衝撃を受けているが、ここではゴダールについてはこれ以上触れない。

序章の末尾（一九頁）に提示した、イメージと物質との基礎的関係からすれば、ある人において、物質（＝モノ）を触媒として感覚が突き動かされ、美的観念（＝イメージ）が生まれ、それが植えつけられる。中平は「イメージからの脱出」（一九七一年）のなかで、触発された感覚と美的観念（＝イメージ）の二つを意識と一括して呼び、作家として固有名を必要とする表現性やイメージの持つ私有性を拒絶しようとして、意識からの離脱ないしは、意識の抹殺をしたいと呪文のように繰り返し唱えていた。

しかしむろん中平自身、意識からの解放やイメージの追放によって世界そのものがあらわになることや、モノそのものへの回帰が、すぐさまになされるはずもないことは充分に承知している。〈私〉の意識（＝イメージ）を疑問符に投げ入れ、モノそのもの、世界そのものへ回帰するという、一種のないものねだり的な願望を明確にすることに中平の主眼があった。そして中平は次のように続ける。

先にぼくは風景論から物質論へというようなことをうわずって書いてしまったが、ファインダーの中からのぞく風景は、それはまさしく風景以外ではないものであるのだが、（略）それを美しい風景と呟く時、そこに再び新たなる神秘性が働きはじめるのを感じるのだ。風景をそれを構成する物質という因子にまで解体する必要を感じる。それはつまるところ一木一草一石との対決である。そしてそのためには、物質と人間の裸の衝突、その絶対的な和解性の確認のためには方法として、あらゆるイメージ、イリュージョンを排斥してかからねばならないのである。［註4］

このように中平は、写真においてア・プリオリな想像力を欠いているのだから「大切なことはカメラを通じてぼくらが世界と対決してゆく、そのプロセスこそ世界なのだということなのである。

中平自身が風景論から物質論への移行と認めているように、この論の約二年後に唱えた「植物図鑑」とは、ア・プリオリな意識や観念、そして想像力を働かすことなく、物質（＝モノ）を通じて世界と出会うことを指していることがわかる。写真は物質（＝モノ）を通じて世界と直截に対峙していくプロセスであり、そのプロセスこそが世界なのだ、といういい換えと新たな断定に注目しておきたい。

中平の文脈でいうところの「一木一草一石」という物言いから筆者がすぐさま想起するのは、李禹

煥の一九七〇年の論稿「出会いを求めて」［註6］の一節である。

李はそこで、荘子の自然観に触れ「木や石が単に「木」や「石」にしかみえないとき、見る者はそこで「木」や「石」という像の対象化されたおのれの理念の凝固物を見ているにすぎないということ。自然な世界に「木」や「石」なる名前通りの措定物などそもそも存在したためしがあるにだろうか。おそらくそれが定まった対象に見えるのは、見る者が表象作用を行なう作家的な「人間」である場合にだけであろう。」［註7］と述べている。李のいう「おのれの理念の凝固物」や見る者の表象作用は、中平のいう「意識」や「イメージ」と同義であるといってよい。いずれも意識やイメージに包摂され得ないモノの本質的なあり方との出会いを措定していこうとする議論である。また、李の論考と同じ号に掲載された、小清水漸・関根伸夫・菅木志雄・成田克彦・吉田克朗・李禹煥による座談会「〈もの〉がひらく新しい世界」で、関根伸夫は言葉を違えつつ同様の発言をしている。

かつては、作品がつねに自己の理念や観念の投影であるという意味での鏡であった。もうそんなことはできない相談であって、作者のいいたいことを前面化するまえに、ものをまず素直に見ることからはじめようというわけなんだから……。［註8］

〝ほこりをはらう〟というでしょう。それは、ものをものにすることよね。結局。たとえばコップならコップというものの概念性とか名詞性というほこりをはらうということだな。

そのときものはものになるわけよね。そういうことによってのみ、見えないものが見える
ようになるんですよ。あるいは、存在者を存在そのものの方向に解き明かすことでもある。

[註9]

関根の一九七〇年（雑誌発売時）の発言である「ものをものにする」ことや「名詞性というほこり
をはらう」こと。そのいい換えとしての「存在者を存在そのものの方向に解き明かす」ということが、
物質（＝モノ）が存在者としてその存在を可能としているものに押し戻す、あるいはその根拠に押し
返す必要があるという意味であれば、写真と美術のジャンルを超えて、中平、李、関根の三者をつな
いでいく共通のイメージ批判の実践環が浮かびあがってくる。

ところで、先に論及した中平の論考「イメージからの脱出」（一九七一年）に正面から反応したか
にみえるひとつの論稿がある。中原佑介「剰余」としての写真」[註10]である。しかし雑誌掲載時
期を追ってみると、この中原の論は、その掲載誌『季刊写真映像』第七号の前号（六号は一九七〇
年一〇月刊）での、赤瀬川原平・足立正生・佐藤信・刀根康尚・中平卓馬・中原（司会）による座談
会「討論・風景をめぐって」[註11]のやりとりから筆を起こしている。順番としては「討論・風景を
めぐって」（一九七〇年一〇月）のあとに、中平はその座談会を弾みとして「イメージからの脱出」
（一九七一年一〜四月）を、中原は同じ座談会を踏まえて「剰余」としての写真」（一九七一年七月）
を、それぞれ別個に執筆したようである。中原のこの論は、同誌の季評コラム欄に掲載されたもので

あり、中平の『来たるべき言葉のために』を中心に、石黒健治、浅井慎平、内藤忠行、木下晃の五冊の写真集を批評対象にしていた。

さて、先の六名の座談会「討論・風景をめぐって」においての中平の発言主旨とは次のようなものであった。写真を撮影してフィルムの現像をし、それを拡大写影して印画紙に焼きつけて提示・公表することの意味への疑義を持ち始めたことを、まず告白する。それよりも、自分が毎日生きて目撃する、見る、他者から見られていることを感じることのほうがはるかに重要である。そうであるとしたら、自分は今日感じた、といえばすべては終わってしまう。「それだとむしろカメラなんか要らない、肉眼と肉眼を伴った肉体のほうがはるかにいい。それはおそらく伝えることもできないんじゃないだろうかという気もしますね。」[註12] と中平はいう。

中原は、肉眼を通した、見る、見られるの関係の実感は伝えることができないという中平の言をとらえ、そこで写真を撮ることへの強い懐疑が生じていることに注目する。「写真を撮ることが「剰余」に過ぎないのではないかという意識は、ことばを変えれば写真は視覚の充溢ではなく、なにものかの衰失 [原文ママ] と引き換えでしか成立しないのではないかという自覚にほかならない。」[註13] と、中原は論理をつなげる。われわれが環境のなかで事物を見るとは、一方的な行為ではなく、われわれも見ることによって、事物から消しがたい刻印を押しつけられる。本来の人間と事物の相互依存性が、人間が事物を見るという一方的な優位性によってその関係が不問に付されてしまう。ここに、中平のような「剰余」て、その相互依存性をイメージとして写真に映し撮ることはできない。

を自覚した写真家が出てくる必然性を、中原は肯定的に認めるのである。

そこでは、主観はイメージのなかをさまようのではなく、イメージとの関係において顔をだす。それは、イメージとしての写真というより、関係としての写真というほうがよりふさわしいように思われる。[註14]

「見る人間」の視覚の優位性とは、じつは「見られる対象」とのある恒常的な関係を前提としている。写真はそのあいだに挿入されるルーチンと化した。そこからはみでたとき「剰余」の意識が発生したのである。[註15]

中原のこれらの言葉をつないで、筆者ふうにいい換えてみる。現代の写真は視覚イメージの充溢において表現されるのではなく「なにものかの衰失」と引き換えにおいて成立すると考えられる。その写真における主観性は、複雑にレイヤーが重なり合うような絵画的な多層のイメージの森のなかに迷い込むようなものとして出現するのではなく、人間と物質（＝モノ）との関係そのものにおいて生まれ出る。これまでの視覚イメージ（＝主観）の優位性とは、見る人間と見られる対象（＝モノ）とが写真を介することにおいて調和的関係に成り立ってきた。しかし、主観（＝人間）と客体（＝モノ）との関係の再措定を迫られた現在において、つまりはこの一九七〇年前後においては、その二つの関

係そのものの「衰失」を引き換えにしてしか写真は存在することができなくなった。ここで写真は宙吊りにされ、写真行為はついにその関係から追放されて「剰余としての写真」という側面がおのずとせりあがって来ざるを得ない、ということである。

二章

あらかじめ失われたものとしてのイメージ

——中原佑介「見るということの意味」

中原佑介が「剰余」としての写真」を執筆する約一年前の一九七〇年、彼をコミッショナーとする「人間と物質」展（東京ビエンナーレ'70／第一〇回日本国際美術展。毎日新聞社、日本国際美術振興会主催。以下「人間と物質」展と略す）が催された。中原自身による企画にあたっての巻頭文「人間と物質」において前提とされたのは、次のような論点である。

この現実世界は、われわれをとり巻く物質だけでなく、われわれ人間もまたその一部であるような全体である。われわれがこの現実世界の外で生きることはできず、現実の部分である限り、人間と直接触れ合う物質は、不可避的に断片的なものであるほかなく、また過程的なものとならざるを得ない。現代の美術家たちはその人間と物質の矛盾を含んだ関係を、それそのものにしようとしており、それは、あるときは関係の「強調」を、また関係の「体験」としてあらわしている。その現代美術の性格を示すために「人間と物質（の間）」というタイトルを選んだ、という。

この人間と物質との相互関係において、作品はひとつの閉じた体系において表現されることは不可能であり、また物質だけを切り離しとり出してみても、全体の一部でしかなく無意味となる。この関係の「強調」と関係の「体験」を志向する作品では、状態、位置、場所、配置、過程、時間などが重視されているが、それらは人間と物質が触れ合う状況を作り出す要因であるからである。ゆえに作品はアトリエで完成されるのではなく、展示の場所に赴き現場の状況を把握したうえで仕事をするという行為と結びついていった。

こうした臨場主義というべき態度は、作品と場所が切り離すことのできない関係を持っていること

の自覚である。またここにおいて、作家が自己の作品を支配対象とすることは不可能であり、コントロール可能なのは、自己の意図、方法、思考といったものに限られざるを得ない。

中原のこの「人間と物質」論は、作品とは指示概念ではなく、人間とモノとが等価となったところの関係概念であることを大きな論点としている。

つまりは、行為とプロセスを重視することであり、より肝心なことは、それが何と結びついてイメージ化されていくのかではなく、場所と行為のプロセスそのものが作品であることである。立体派のパピエ・コレやコラージュ以来、鑑賞者にとって知覚の遅延を伴いつつその状態に立ち会った経験そのものに価値があるのであり、鑑賞者が一枚の絵画作品を見て、その画面が発するイリュージョンのあらわれを直視し瞬間的に美的感動を得るというような、画像イメージにおける叙述的心理や感情の反映を受け止めていくことではないのである。

この「人間と物質」展の企図や展示のあり方は、「態度がかたちになるとき」展（ハラルド・ゼーマン企画、ベルン・クンストハーレ、スイス、一九六九年）、また「アンチ・イリュージョン——素材／手続き」展（マルシア・タッカー＆ジェームズ・モンテ企画、ホイットニー美術館、ニューヨーク、一九六九年）と共鳴するものであり、いずれも同時代の美術状況を特徴づけるものであった。

さてここでいま一度、中原と中平卓馬の二人の議論に立ち返る。中原にとって、見ることへの問いとは、近現代芸術におけるイメージをめぐるアポリアのことである。しかし一般論であるが、それを

論じていく際、芸術概念そのものは歴史的に形成されてきたものだが、その概念としての定義は広くて曖昧である。そこにさらにイメージという言葉が重なると論述を進めるのに、いつも困難さがつきまとう。中原が一九六四年に年間総括として書いた「反芸術」についての覚え書」[註1]では、反芸術論争は反芸術がはじめにありきで、その本体の芸術についての規定がないままに議論が進められていったことへの困惑と不満を表明していた。反芸術論争もその時代のイメージとモノをめぐっての論議であった。

推測であるが、この時代の中原が、中平の思考と発言にたびたび反応し共鳴したのは、同時代の尖鋭な論者同士であるにとどまらず、それが、カメラという感情を持たない光学的な単眼レンズによる、環境記号の模倣再現装置を通した議論であったからではないか。この時期の中原は、中平の写真思考に刺激されながら、近現代美術における、見ることへの問いをより客観化することができると考えたのではないだろうか。また中原は当時、一九六八年一〇月創刊の『季刊フィルム』の編集委員でもあり、ジガ・ヴェルトフやジャン=リュック・ゴダールの仕事など映像をめぐる共通の素材があったことも関係していると思われる。

この一九七〇年七月発行の『季刊フィルム』第六号の特集は「言語と映像」であった。そこに中原は「見るということの意味」という論考［註2］を寄せている。冒頭部からまず引いてみる。

今、そこにいるということの意識は、（略）他者を媒介にしてうまれる一瞬の自覚のような

「人間と物質」展（東京ビエンナーレ '70 ／第 10 回日本国際美術展）図録　1970 年
表紙写真とデザイン：中平卓馬　発行：毎日新聞社／日本国際美術振興会

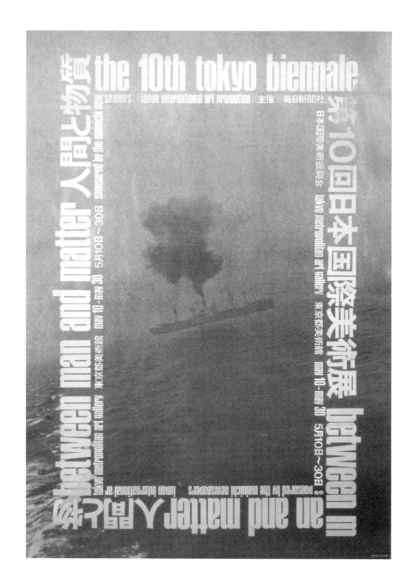

「人間と物質」展ポスター　1970 年
103×73cm
写真：中平卓馬　デザイン：多木浩二　武蔵野美術大学 美術館・図書館蔵

ものである。なにげない1本の木でも、この自覚をひきおこすのに十分なのだ。そのとき、それを見た人間は、ただ木を見たというだけでなく、同時に、自分を見出したということになろう。こうして、1本の木と人間は消しがたい関係のなかにおかれる。カメラがその木に向けられるとしても、写真は木のイメージを記憶するのではない。この一瞬の消しがたい相互関係の記録としてうみだされるのである。[註3]

中原が最初に提示する論点は、中平が繰り返し指摘してきた議論の土台と共鳴し合っているといってよい[註4]。それは二人ともにヴァルター・ベンヤミンの「複製技術の時代における芸術作品」から大きな示唆を得ているからであることはいうまでもないが、中原はそこから独特の思考を紡ぎ出している。中原は続ける。

一九世紀の初期写真が、そもそも複製の機能を持っていたにもかかわらずに「礼拝的価値」を踏襲していたのは、写真を人間の参与を超えた産物として見ようとしていたからである。一九世紀最末期に写真機を手にしたウジェーヌ・アジェは、まったくその逆を行い示した。アジェは「パリの人影のない街路」の風景を撮ったが、そのとき人影の不在は、風景を前にしている隠れた生身の人間を暗に指し示し、かえって写真における人間の参与の自覚を促した。撮しとられた風景にアジェ自身は入っていないが、風景が一枚のイメージに置き換えられたとき、無人の風景といえども、ひとりの人間（＝アジェ）がそれ（＝場、事物、風景）と分かちがたい関係のなかに置かれたということだけは事

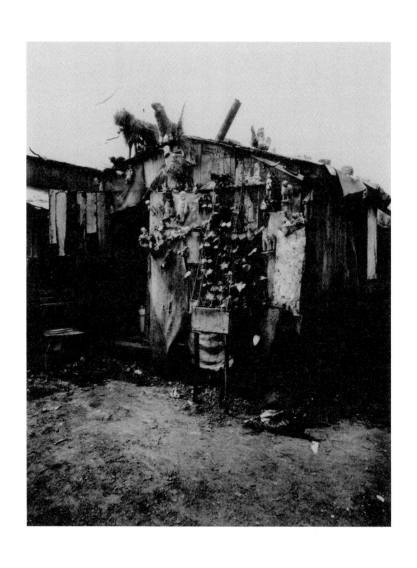

ウジェーヌ・アジェ《城壁跡、ポルト・ド・モントルイユ》　1921 年

　2 章　あらかじめ失われたものとしてのイメージ──中原佑介「見るということの意味」

実である。ゆえにどのような写真であれ、人間の参与があるということが、写真が現実と結びついた
ものとして立ちあらわれてくるのである、と。

第一章で中原の論「剰余」としての写真」について記した際に触れたように、われわれが事物を
見るとき、われわれもまた事物によって不可逆的な刻印を刻みつけられており、その関係はひとつの
場のようなものとして、われわれと事物を結びつける。がしかし、それはカメラには写らないもので
あり、視知覚にあってもイメージにならない――これが中原の、そして中平の合致する考えである。

中原はさらにいう。写真はその不可能を強引にイメージに集約しようとする。それゆえにイメージ
は言語に還元され尽くし得ない。それでもなお、この人間と事物を結びつける場を感得しようとして
イメージを見ようとするのは、人間と事物のかけがえのない結びつきを「見る」ことに意味を見出す
からにほかならない。つまり、人が事物を「見る」のは、そのすべてが人間の視覚の生理的な機能に
還元されてしまうのではなく、われわれが言葉を習得するように、「見る」こともまた社会的に規制
されたものであり、この社会の外で生きることができないとしたら、分かちがたくある「生きる」こ
とと「見る」ことは、いずれも制度によって規制されている。ゆえに、イメージはいつも何かを失っ
たものとして立ちあらわれてきており、「見る」こととは不完全なものとしてあり続けているのであ
る。

これが中原の「見るということの意味」の全体の主旨である。この論は、「人間と物質」展が東京
開催を終え、京都、名古屋を巡回中に執筆したものと考えられる。中平の写真論からの刺激を思考の

糧にしながら、この展覧会に選出した出品者の仕事（とくに、物質、場、行為、時間、を鮮明にした出品者リチャード・セラの作品について、中原はいくども論及している）を通して中原自身の美術思考を深めていったように思われる。それは繰り返せば、作品とは、あるものの指示概念ではなく関係概念であるということの論証と確認であったろうし、見ることの神話的領域と視覚の制度との、いわば地と図の絡み合いのような問題の理論を整理していくものであったに違いない。

さてここで、序章（一九頁）に提示したイメージ（＝観念）とモノ（＝物質）の関係の一般的命題に立ち返ってみると、事物の性質そのものはわからないが、木のテーブルや林檎が現象として「在る」ということは経験として認められるということである。それを中原の論にそっていえば、言葉の習得による普通名詞の名づけ（＝名詞化、概念化）があってこそ事物を認め、その場を介して人間と事物（＝モノ）は結びつく。人間は、その場で感得したイメージを見ようとするが、人間の知覚は言葉と同じく不完全であり、イメージは常に何かを失ったものとしてしか立ちあらわれない。

とすれば、李禹煥の、自然な世界に「木」や「石」なる名前どおりの措定物などそもそも存在したためしがあるだろうかという問いや、関根伸夫がいうような、モノの概念性や名詞性というほこりをはらうという欲望。また「なぜ、植物図鑑か」で中平が宣言するような、人間が事物に名辞を与え私有することは事物存在によって斥けられる、ゆえに事物は事物のロジックによってのみ「在る」ことを認めよという主張は、空を切って失墜するに違いない。しかしこれは李、関根、中平という三名の

実作者の、制度としての芸術をいかに実践的に組織し直すかという指標であって、そういう意味での三名をつなぐ実践環であった。これは批評サイドの中原との立場の違いであるが、しかし立場が違ってはいても、同じ問題に向き合った一九七〇年前後の日本美術のポレミックとして重要であろう。

ところで、この事物と名辞との関係について、常に中平の頭の片隅にあったのは、以下の、マルゲリーテ・セシュエー著『分裂病の少女の手記』［註5］の一断章ではなかっただろうか。筆者は一九七五年頃、中平からこの訳本の存在を教えられた。

実際のところ、これらの「事物」は何も特別なことはしませんでしたし、また直接私に襲いかかりもしませんでした。私が苦情をいったのは、それらが存在するということに対してでした。（略）たとえば、水やミルクを入れるものとしての水差とか、腰掛けるものとしての椅子ではなくて、その名前や、機能や、意味を失ったものとして感じるのでした。すなわちそれらは「事物」となり、生き始め存在し始めるのでした。（略）私は恐怖に打ち勝つために、顔をそむけました。私の視線はまた椅子やテーブルを捉えましたが、それらも生きており、その存在を主張しておりました。私は「椅子、水差、テーブル、それは椅子だ」などと言いました。しかし言葉は、うつろに響き、すべての意味を失ってしまっていました。

三章

事物の傷痕と離人症

——アジェとクラインをつなぐ写真実践

第二章の末尾に引用した分裂症の患者ルネ（仮名）の症例は、精神療法家マルゲリーテ・セシュエー著『分裂病の少女の手記』の二部構成のうちの「第一部　物語」第六節「組織」は私に命令を下し、事物が「存在」し始めた」からのものである。この断章は、中平卓馬の写真集『来たるべき言葉のために』所収の論考「ウィリアム・クライン」（一九六七年）で中平自身が引用したものと同じ箇所である（拙稿は文脈からその引用文を短くしている）[註1]。

この、事物が事物として自律しその存在を自己主張していくかのような幻覚現象の出現とその心理体験。著者セシュエーは、患者は心的活動が主観的意識に依存していることが理解できずに、その活動を外部の事物に転移する。転移させることで、心的活動が外界からの声や精神的幻覚として立ちあらわれるといい、そのあり方は、自我の解体と防衛機制によるものだと、同書「第二部　解釈」で症状を分析している。

健常者は対象の世界を、相対的で統一化され同質化された空間において、種々の見地の協働のもとに認識するのであり、すべての対象は他の対象との関連において、その対象の位置する場において知覚される。たとえば、椅子は腰かけるためのものだ、というように。しかし、自我機能の一部を支えるエネルギーを喪失した患者は、対象をその相互関係において位置づけることができないとして、セシュエーは次のように記す。

諸対象を分離し、これをさまざまの平面において秩序づける空間の枠がなくなってしま

う。そのためすべての対象は孤立的、断片的に、また実際より大きく見えるのであり、またそのため空間自体も限界がなく、奥行も統一もないように見え、立体的な深さや秩序がないように見えるのである。この現実の知覚の混乱は、自我の綜合と統一との喪失の知的な形態である。[註2]

このような自己の内部と区別された安定した外界を失っていく要因を患者の家族関係などにみて、セシュエーは分析を進めるが、この離人症というべき症例にはこれ以上踏み込まない。ただし、この患者の非現実感の最初のあらわれにおいて、自分が通う学校が「兵舎のように大きくなって」とか、友人の少女が「ふくれ上がって大きくなる」、校長室が「途方もなく大きくなり」という、対象との非現実的な知覚体験がたびたび出てくることは興味深い。むろんその原因の説明は、右のセシュエーの引用箇所に尽きるものであろう。

しかし次元を転じてみると、環境という客体物一般に向き合う写真家にあっては、ファインダーを覗き、対象にピントを合わせ、シャッターを切ろうとする瞬間においては、まさに空間には限界がなく諸対象を分離して対処せざるを得ない。そこではモノがただ延長しているだけであって、秩序づける空間の枠がなくなり、立体的な深さや秩序がない世界だからだ。ある文脈を持ったテキストとは違って、カメラは無限の視点を持ち、常に諸対象はばらばらで孤立的に、断片的に、そして遍在的にあるからである。そういった意味において、このシャッターを切る体験それ自体は、セシュエーによ

る症例と言葉上は限りなく相似するものなのではないか。

また、対象が物理的に大きくなることはないにしても、カメラやスマートフォンを手にした者が、自分の友人や家族を対象にして眼とファインダーによってそれを注視し、レンズを通してフレームを与え、ピントを合わせていく行為と知覚心理は、対象が「ふくれ上がって大きくなる」ように感じるはずであり、そこに同定しうるものがあるだろう。

その点において写真撮影行為には、常に現実の視－知覚にとって混乱がつきまとっており、「自我の綜合と統一」の欠落を伴うといってしまってもよい。ゆえにこそ、撮影行為には醒めた理性が要請される面も強くあるに違いない。しかし、ノー・ファインダー（マニュアルカメラによって、限定されたフィルム感度のもとで、絞りとシャッタースピードを外界の光の量に応じて直感で数値を調整し、移動しながら対象との距離を裸眼で測り、レンズについている距離計を回して直感でピントを合わせ、ファインダーを覗かずにシャッターを切ること）の撮影には、写真家独特の勘が働くにしても、そこに自我というものが差し挟まれる余地はないといっていい。

それはカメラというプログラム化された装置が対象を写し出すのであって、いわば、器械がその環境記号の再構築という再現的記録性を受け持ち、さらにファインダーを覗く人間の眼と脳、そして身体全体の知覚が加わって一枚の画像が定着される。その点で、セシュエーによる症例と、みずからの撮影行為の経験とを重ね合わせて、中平にとって能動的にモノを「見ること」の極限を示したことは、それが病状であるにせよ、きわめて説得的なものがある。

ウィリアム・クライン《Gun 1, New York》 1955 年
© 1954 William Klein

ウィリアム・クライン《Dance Brooklyn, New York》　1955 年
© 1954 William Klein

　3 章　事物の傷痕と離人症——アジェとクラインをつなぐ写真実践

ここであらためて、中平のクライン論を考察したい。

中平の論考「ウィリアム・クライン」は率直にいえば、アメリカの写真家ウィリアム・クラインへのオマージュである。クラインの写真集『NEW YORK 1954~55』(スイユ社、パリ、一九五六年)の衝撃について、中平は「荒れに荒れた粒子、白黒トーンを極端にとばした諧調、ピントのあった写真などほとんど見あたらないほど徹底したアウト・フォーカスの駆使、そして何よりも、長い間写真の生命であると信じられ、けっして疑われることのなかった構図の完全な無視。今でこそことさら珍しいものでもなくなったが、これら一連の形式上の新しさは、当時、文字通りショッキングであったと思われる。」[註3]と書き出している。

ここで形式上と強調しているのは、形式無視ともいうべきクラインの「形式上の新しさ」は、誰もが認める新しさであり、それについての評価は賛否両論を含めてすでに支持されている、という意味での強調である。しかし中平には、それらの賛辞が「肥大する機械文明への危機感」であるとか、「不安で孤独な現代の都市生活者の心の影」といった、社会心理的な形容が付されて流布され承認されていることへの不満がある。

クラインの、孤独や不安や焦燥を象徴するかにみえる、ある種の効果的で傾向的な写真が「その次に延々と続く夾雑物としか言いようのないばらばらな映像によってその緊張感を破られてしまっていると感じるのははたしてぼくだけだろうか。」[註4]と中平はいい、孤独や不安、焦燥の象徴性というのであれば、同じアメリカの写真家ロバート・フランクの仕事のほうが「現代人の心の影」をとら

えているともつけ加えている。

中平はいう。クラインの写真は、ニューヨーク市民の孤独や不安や焦燥といった形容詞のことごとくをはねつけており、クラインが『NEW YORK 1954-55』の制作を思い立ったとき、クラインの頭をかすめたものはニューヨークの政治経済の動向や大衆社会論的な意味づけ、ましてや文明論などではまったくない。それは、ノー・ファインダー、荒れた粒子、極端なトリミングなどによる都市ニューヨークへのアプローチ、すなわち方法そのものの優先にあった。制作意図といった形而上的な観念によって予定調和の認識を先に置いてシャッターを切るのではなく、「方法の優先」によってみずからが予知できない認識し得ない実践的な地平に踏み入り、未知の予測され得ないものへの侵犯によって、世界と私の絶えざる変貌を呼び起こすこと。すなわちクラインは、不動の視点に代わってノー・ファインダーの、のめり込んでくるような、動き続ける無数の視点を導入しているのだ、と。

この「方法の優先」とは、次のようなことにかかっている。

クラインの体験は何を通してなされたのか。それは単純にこういうことである。文学者が文字言語を通して、音楽家が音を通して、写真家がなによりも眼によってのみ世界を体験する、そしてその各々は単に手段の相違ということだけでなく、各々の手段を通して得る体験の内容すらも微妙に異ならせているというこの単純な事実を見失っては、問題はもはや汎神論の領域にゆきつく。もしそうでなければ、それはただの生活者の体験、方法なき体験に堕

してしまうことはあきらかである。（略）／「見る」位置への疑問を背負い込んだままなお

かつクラインは「見る」ことをやめようとしない。おそらくこの位置から初めてクラインは

"NEW YORK" の制作を決意したに違いない。[註5]

中平は、クラインの方法的視線を「逆転された視線の戦闘性」と呼んでいるが、このクライン論の背後にあったのは、アルベール・カミュの「不条理の推論」である。カミュの、理性への深い懐疑を持ちながらなおかつ理性だけをよりどころに、不合理な世界との地図学的な対決を決意する「戦闘的ペシミズム」を、クラインの撮影の構えに重ねてみている。

クラインの写真集『NEW YORK 1954~55』の構造が、夢の構造ときわめて類似するとして論を進めていくのは、クライン論の後半部である。これらの写真が夢や悪夢の再現的な表象としてあるのではなく、経験として夢のなかでは視点が複数・無数にあって、それらが脈絡なく同時に存在している。夢のなかで不安に襲われるのはここから生まれるのであって、それは習慣となった生活の時空間をくつがえし、醒めているときには考えられない新しい世界へと人の意識を解放する。「しかも夢の中では一切の事物はばらばらで、平面的で、羅列的に現われる。そこでは私のパースペクティヴによる意味づけがきれいさっぱりそぎ落とされているのだ。」[註6] と指摘する。さらに、クラインの写真を見るときの驚きや不安や苛立ちの体験とは、この夢の体験と同質のものであり、その断片的映像は、平面的、羅列的な方法であり、そこでは男や女や子どもやモノは立体感を失い、そのモノらしさや人

54

生の影は完全に奪われていると続け、この写真集の構造と夢の構造が似るのは偶然ではなく、クラインの「方法の優先」から必然的に導き出されたものだという。その例証としてセシュエーの『分裂病の少女の手記』から引用（四七〜四八頁）がなされたのである。

（この分裂症の少女の＝引用者）視点の分裂はぼくたちを恐怖にさそうとともにまた激しく感動させる。それはぼくたちの意味でがんじがらめにしばられた化石化した世界を一挙に打ち砕き、まだ見ぬ無限の世界へぼくたちを強引にひきずり込むからだ。[註7]

先に中平が記したクラインの、ノー・ファインダーの、のめり込んでくるような、動き続ける無数の視点とは、この分裂症（離人症）の少女が告白した症例と近似している。

一方、アジェ論ともいえる中平の「都市への視線あるいは都市からの視線」[註8]には、中平の離人症体験を述べる部分がある。「私事になるが、数年前、私は不眠症のために睡眠薬を常用するようになり、その結果、恒常的な知覚異常を惹き起こし、ひと月近く入院したことがあった。」[註9]で始まるエピソードである。

その幻覚とは、見られるべきモノ（＝対象）と私との距離が崩壊し、つまり事物と私とのあいだに安定した距離が確立できずに、コップをコップとして認識することができなくなる現象体験であった。

国電（JR）に乗っていて車窓から景色を眺めていると、ある一瞬からそれらの事物が眼球に突きささってくる。疾走する車中の自分を守るためには（自分が窓の向こうに飛び出してしまうような、自分で自分を制禦することができないという不安が強くあった）眼を閉じたまま座席の肘掛けにしがみついていなければならない。そのような知覚の異常がこうじて、事物を見ることは事物が直接眼球に突きささってくることであり、意識とは事物が眼球、あるいは網膜を傷つける、その傷痕であると堅く信じるまでになり、街を歩くこともできなくなっての入院であった。[註10]

ここで重要な点は、意識とは事物が眼球を傷つける傷痕である、という認識である。つまり、事物（＝モノ）によって網膜に傷がつくことが意識（＝傷痕）であるという謂いだが、「病者の意識はいまなお私の意識にひきつがれている」とつけ加えることを中平は忘れておらず、離人症の典型的な精神病理であることを充分に自覚したうえでの告白であった。ただしこのくだりはアジェの写真集を見て、事物や景色が見る者に向かって突きささってくるという、その印象を述べるための個人的なエピソードとして差し挟んだものである。中平にとって、クラインによる、のめり込んでくるような、動き続ける無数の視点はアジェを先駆けとするものであった。

このクライン論（一九六七年）は、中平にとってひとりの現代写真家をとりあげた作家論として最

初期のテキストであった。つまりは、アジェからクラインへとつなぐ、ないしはクラインからアジェへと遡る一筋の何ものかが、中平の一九六〇年代後半からの写真撮影の行為実践をあと押しするものとなっていた［註11］。

この中平が書き記すところの、観念（＝意識、イメージ）と物質（＝事物、モノ）との角逐は、その対象と身体知覚全体との関係、すなわちモノと眼差しに集中した議論であり、より本質的な写真思考だといってよい。思えば、人はばらばらの対象に向かったとき、ばらばらの対象を別々に意識することで関係が成立するとして、それを統合しひとつにしようとする意識の働きを拒否すれば、自己意識としての〈私〉は同一化し得ない。いわば遍在化し、ばらばらな〈私〉のままに、のめり込んでくるような、動き続ける無数の視点を求めて実践し続けることしかできない。それでもなお、中平は実存的にその行為に賭けるしかなかった。

四章　反芸術論争の陥穽
　　　──模型千円札事件公判記録①

人がモノを経験として認識することと、対象たるモノが成立することは同時であり、主観がモノの世界を成立させるが、それはモノ自体ではなく現象の世界であること。この現象の認識は客観的であるが、モノの認識は主観的なものであるとは、イマヌエル・カントの『純粋理性批判』（初版一七八一年、第二版一七八七年）の基礎的な考えである。序章に記したように（一九頁）、その物質（＝モノ）の性質が何であるのかはわからないが、知覚によって、そこに木のテーブルや林檎として存在している、という現象を認めることができる──という立場である。このようにイメージとモノをめぐる認識についての西洋哲学における指標がある。

一方、日本の一九七〇年前後という時代の具体的な社会生活環境で、イメージとモノの関係がどのようにあり得たのか。これについては、石炭から石油へのエネルギー資源の転換を軸とする、一九五〇年代初頭に始まる戦後日本経済の成長過程（生産─消費の構造）を分析する必要があるのかも知れない。一九七〇年前後の時点からみて、おそらくその大きな転換点は一九六四年の東京オリンピック開催におけるドラスティックな都市再開発にあっただろう。規律社会から管理社会への転換など、それに伴った経済生活と精神生活における大きな変化がそこにあった。

このような、純粋哲学のパラドキシカルな問いの系譜を辿ることや、基幹鉄道のネットワーク化やモータリゼーションの波及など産業都市基盤の整備に伴った商品（＝モノ）の氾濫の歴史を振り返ることは重要であろう。しかし、これらを主題化して論じることはここでは行わない。本論においてはあくまで、日本の近現代美術の実践的な文脈にそって論及していきたい。

一九七〇年前後の時代のイメージとモノの関係をあぶり出すために、少し時間の幅を広くとって、『模型千円札事件公判記録』［註1］を例にあげる。第六章で後述するが、赤瀬川原平の模型千円札をめぐって裁判が行われ、これを契機に赤瀬川、中西夏之、高松次郎によるハイレッド・センターの活動が周知され、また、前衛芸術とは何ぞやという論議が交わされたのである。

この事件の特別弁護人・中原佑介の、一九六六年八月一〇日の意見陳述から、当時の美術にとってイメージとモノの関係がどのようにとらえられていたのかを振り返ってみたい（右記同日の、東京地方裁判所刑事第一三部七〇一号法廷での第一回公判は、被告人・赤瀬川原平の意見陳述、特別弁護人・瀧口修造と中原の意見陳述、弁護人・杉本昌純の冒頭陳述が行われた）。被告人・赤瀬川原平（二九歳）が通貨及証券模造取締法違反の容疑を受けた作品は、片面一色刷による千円紙幣の模型であった。特別弁護人・中原は、赤瀬川が「千円札を模造した」という容疑を持たれている作品が、現代芸術の流れでどのように位置づけられるのかについての意見陳述を行った。

中原の意見陳述はまず、赤瀬川の作品は最初の展覧会を除いて、個展、所属するグループ展など赤瀬川が出品した展覧会でほとんどすべてを見てきており、赤瀬川の仕事に関心と興味を寄せてきたことを前提にしている。とりわけ、一九六三年に中原が企画した「不在の部屋」展（新宿第一画廊）は、同年のハイレッド・センター第5次ミキサー計画に出品された赤瀬川の梱包作品に興味を抱いて出品依頼をしたと言明している。赤瀬川がはじめて千円札を刷った作品と梱包による作品を発表したのは一九六三年の第一五回読売アンデパンダン展（東京都美術館、一九六三年三月二日〜一五日。読売新

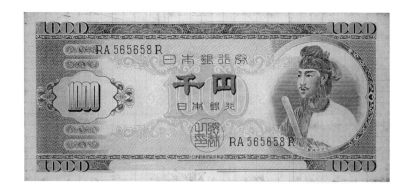

赤瀬川原平《復讐の形態学（殺す前に相手をよく見る）》 1963年
インク、紙、パネル　90×180cm
名古屋市美術館蔵

聞社主催）であり、この展覧会は、一九六〇年頃から六三年にかけてのアクション・ペインティング、ネオ・ダダのメッカであった。また戦後美術を歴史的に眺めるとき、本展の存在意義はきわめて大きい。赤瀬川はこの展覧会で育った作家であり、同時にネオ・ダダイズム・オルガナイザーズ、ハイレッド・センターの一員であり、いずれも注目すべきグループであるといって、赤瀬川の作品歴を紹介する。

赤瀬川ははじめ油絵を描いていたが、次第に主題と素材を変えていき、ガラスのコップを壊して貼りつけた作品や、タイヤのチューブやぼろ切れや金属製品を組み合わせた作品、パネルの上のコラージュ（貼りつけ）の作品を経て、模型千円札の作品に至った。この変遷は気まぐれではなく、そこに一貫したものがあるとして、中原は次のようにいう。

油絵から出発した赤瀬川氏が、絵具もキャンバスも捨てて、廃品や既成品といった実在する物体の世界——それらは芸術の世界にたいして日常生活の世界といってもいいかと思いますが——に入り込んでゆき一度、絵画の世界を捨ててしまったかの如く見えながら、やがてコラージュを経て、再び、平面の世界に戻ってきた、ということであります。[註2]

赤瀬川は、絵画のイメージ世界から現実の日常生活に入り、そのなかで市民の生活をとり巻くさまざまな物体を用いて作品化していった。その現実の物体——物質としての材料（＝製紙）——に刷ら

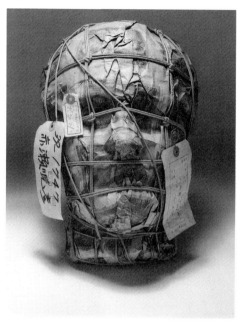

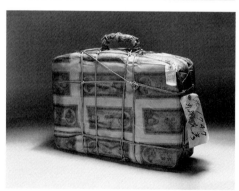
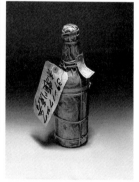

赤瀬川原平 押収品・模型千円札梱包作品　1963 年
《マスク》紐、マスク　37×25×19cm　Collection Walker Art Center, Minneapolis
T. B. Walker Acquisition Fund, 2009　Courtesy of SCAI THE BATHHOUSE
《かばん》千円札印刷作品、紐、かばん　30×40×8cm　名古屋市美術館蔵
《ボトル》千円札印刷作品、紐、ボトル　25×10×6cm　名古屋市美術館蔵

れた平面的イメージを発見し、それを作品化しようとした。彼にとって「紙幣」とはそうしたものとしてあったのだと、中原は陳述の前半部で強調している。後半部においては、この時代の芸術家たちは慣習的な絵画の世界にのみ自足することなく、日常の生活のなかに踏み込んでいった点を強調する。ところが現実の日常世界は、あらゆる種類の既成品や人工品など無数の大量生産品によって構成されており、その製品の氾濫のただなかにおいて、芸術作品を作り出すとはいったいどういうことであろうかと中原は問う。モノが氾濫する現実生活に背を向ければ問題は単純だ。「現実生活に限りなく深入りしながら、なお、現実の物体と一線を画するというのがクリエイションであります。というのも、芸術とは、現実のものそのものではないからです」[註3]。中原はさらに続ける。これはハプニングでもイベントでも同じことであり、現実の無数の行為の氾濫において、その行為とまったく同質でありながら、なおかつ一線を画すことである。そうでなければすべて日常の行為一般に還元されてしまう。しかも日常から完全に断絶してしまえば、様式化した演劇やバレエのようになってしまう、と。

　その一線を画すところの同時代における例として、ジョージ・シーガルの人間の石膏の型取り、ロイ・リキテンスタインの既成マンガの拡大描写、高松次郎の「影」シリーズを挙げ、現実のものから出発して、それとの非同一性（＝ズレ）として作ることを論じ、赤瀬川の模型千円札の正統性を美術の文脈から証し、また擁護する。

　この中原による意見陳述は一九六六年八月のことであった。一般市民向けに限られた時間で内外の

現代美術史と近来の動向をわかりやすく解説しており、そこに日本のネオ・ダダイズム・オルガナイザーズやハイレッド・センターを位置づけていく弁論は、過不足がなく説得力がある。もっともこれらの動きについて中原は「反芸術についての覚え書」[註4]で、より専門的にかつ明快に論じている。この反芸術論争も、この時代一九六〇年代半ばのイメージとモノをめぐるアポリアであった。

中原の最初の問いは、「反芸術」と命名した者にとっての「芸術」とは、実体なのか、それとも機能なのか、あるいは観念（＝イメージ）とみなすのか、という点についてである。これについては宮川淳が、一九六四年一月開催の『"反芸術" 是か非か』という公開討論会についての批判文（「反芸術——その日常性への下降」『美術手帖』一九六四年四月号、美術出版社）において、それがオブジェ（＝既成の日用品や廃物）によってであれ、イメージ（＝観念）によってであれ、卑俗な日常性への下降であると規定できる、としたことは「反芸術」を演繹概念としてではなく、具体的な芸術現象からの帰納概念として論じようという意図」[註5]であるとしている。

しかし「卑俗な日常性への下降」一般が反芸術なのか、「卑俗な日常性への下降」のなかに反芸術がみられるのか、また芸術現象としてのネオ・ダダ、ヌーヴォー・レアリスム、ポップ・アート、さらに廃物芸術一般が反芸術であるのか、それともそれらのなかに反芸術が多くみられるのかという問題があると中原はいう。宮川の意見は歴史的で明快ではあるが、「卑俗な日常性への下降」をもって反芸術とするには無理があり、盲点があると指摘するのだ。

われわれのあらゆる「芸術」概念は歴史的なものである。その意味では「反芸術」も歴史的にとらえられねばならないだろう。しかし、「反芸術」はまず歴史的に形成された概念としての「芸術」あっての「反芸術」であって、「反芸術」そのものが歴史的とはいえない。もしも、「反芸術」を歴史的に把えるならば、それは「新芸術」といってもいいのであって、つまるところ歴史的に出現した芸術現象のささやかな一名称とすればよく、ことさら「反芸術」という大げさな呼称を選ぶ理由もないというほかないからである。[註6]

中原は、宮川の論理の陥穽をこのように突きながら、宮川の議論を図式化してみせる。宮川にとっては、まず「近代芸術」があり、対してアンフォルメル運動によって反近代的表現過程の自立をみる。結果、反近代的な表現過程として日常の物体と絵画的イメージとが同一次元で導入され、反芸術が成立するという史的な論理構造を持つ。そうであれば反芸術ではなく、近代芸術を越えたものという意味で超近代芸術というべきであったと中原はいう。ここで付言すれば「表現過程の自立」とは、たとえば、ロバート・ラウシェンバーグが、絵画を純粋な行為に還元していくうちに絵画（＝イメージ）と物体（＝モノ）との境界を超え、ついに日常の物体と同じ次元に絵画があることを発見していった表現のプロセス。ないしはジャクソン・ポロックのアクション・ペインティングが絵画における観念と実体のあいだに「表現過程」という行為を挿入して、それを一挙に融合していったことを指してい

る。

　宮川の提起にそっての中原の論理でいえば、ネオ・ダダ、ヌーヴォー・レアリスム、ポップ・アート、ジャンク・アートという反芸術の流れは、むしろ超近代芸術（＝ポスト・モダン芸術）ということになる。中原は、この超近代芸術は概念としてひとり立ちできるが、反芸術は近代芸術という芸術概念があっての反芸術なので、それだけでは規定され得ずひとり立ちできないと結論づけている。たとえば、マルセル・デュシャンの作品がひとつのジャンルを意味しないのと同様、近代芸術という「芸術概念」あっての反芸術であり、反芸術はそれだけでは絶対化して規定しようがないともいう。

　中原はここでさらに近来の、近現代芸術における観念（表現されたイメージ、イリュージョンとしての要素）と物質（作品の実体的な物質的要素）の一義的な結びつきが成立する通路を失ってしまったとして、次のように記している。

　ぼくは「芸術」、あるいはより正しくは「近代芸術」の本質を、この芸術における「観念」と「実体」の和合を実現しようとしたたたかいだと思う。主題のもつ文学性を排し、作品を他のなにものにも置きかえのきかない、それそのものとしてひとり立ちした世界としようとする芸術理念は、このことを示している。つまり、作品はイリュージョンをともなった一箇の「物体」となったのである。近代芸術における表現の物質化、つまりは「実体」化の傾斜を見たデュシャンは、芸術における「実体」の部分の極限としてオブジェを提出し、逆説的

にもむしろ芸術における「観念」の優位を示そうとしたのであった。「観念」と「実体」の表面的な和解の策動を放棄したものこそ「反芸術」というべきではないか。[註7]

この引用部分は結論部における論理的で鋭角的な切り口であるにとどまらず、その筆運びに独特の熱気すら感じさせるものとなっている。日常的な物体や廃物を導入していくこの時代の反芸術の傾向は、芸術作品の観念としての要素と、実体としての要素とが同質のものであるという認識をおいては考えられず、そこにみられるのは和合ではなく、一種の同存であると中原は論を進めるが、いわば観念としての要素と実体としての要素の同存、併存というよりも、二つとも兼ね備えるという意味であろう。

ともあれ続けて中原は、この観念と物質の同存は、これらの芸術現象において日常的な物体と廃物を並べて論じてそれらを区別しないことにも示されているという。本来、使用される「既成品」と使いものにならない廃品を同一視するはずもないが、芸術作品に導入されたときには区別しない。「それらは芸術の「実体」的側面をになうものとしてクローズアップされたからこそ、同一性をもつのである。」[註8] からだ。

この観念と物質の同存性が、反芸術という言葉の拡大使用を許しがちな唯一の根拠であろう——これが中原の結論といってよいが、この同存性が現代の芸術現象というほかなく、それを反芸術として一般化することを戒め、以下のように書いて筆を擱く。

「反芸術」というより、現在は近代芸術のうみだした芸術概念の解体現象が一般化しているというべきなのである。たしかに、われわれはひとつの芸術理念の崩壊期に立ち合っている。それをひとことでいえば、芸術における「観念」と「実体」の強要された分離ということである。そのてっとり早い和合を放棄した上、なおかつ「芸術」であるとするものしか「反芸術」と叫ぶ理由はあるまい。[註9]

五章

芸術概念の解体へ
——模型千円札事件公判記録②

一九六〇年代のイメージとモノをめぐるところの日本現代美術の文脈にそってもうひとつ例題を示してみたい。第四章では、模型千円札事件公判記録のうちの特別弁護人・中原佑介の意見陳述（一九六六年八月一〇日）に触れたが、同日に弁護人・杉本昌純弁護士による通貨及証券模造取締法違反被告事件についての冒頭陳述も行なわれた。これもまた、東京地方裁判所（刑事第一三部七〇一号法廷）に向けた要旨として、客観性をていねいに盛り込んだわかりやすい三部構成の解説になっている。

杉本は、まず「第一、本件起訴に至る経緯」で、事件の発端、本人の出頭、取り調べ、説諭ののちに不起訴処分として解放されたこと、にもかかわらず一転して約九か月後に出頭要請と取り調べがなされ、起訴された経緯を批判的に報告している。

次の「第二、現代美術のながれと赤瀬川の作品」は、コンスタンティン・ブランクーシの作品《空間の鳥》（一九一九年）が、一九二六年にニューヨークの税関で機械部品とみなされ、関税がかけられた事件とその裁判の事例から説き起こされる。これを戦前の前衛美術の起点とし、アクション・ペインティング、アンフォルメルからポップ・アート、ヌーヴォー・レアリスムへ、またネオ・ダダ、ハプニング、キネティック・アートやオプ・アートへと、いずれも赤瀬川が影響を受けた同時代の戦後－現代美術の起源と動向とが紹介される。

それはおおむね、イメージ→イメージから行為へ→行為から物体へ→物体から現象へ、と移行する現代美術の流れであることが示される。とくに、ハイレッド・センターのハプニングについては多く

の資料が引かれ、その広がりから赤瀬川の「本件「千円札」を応用した梱包の作品」へと帰着していくプロセスが語られる。

ここでおおいに注目したいのは冒頭陳述第二後半部の、赤瀬川のモチーフの原型とは何かを問うところである。それを説明するのに杉本弁護士は、栗田勇の著書『現代の教養——行動のための思索』（三一新書、一九六五年）に収載された、赤瀬川の梱包作品を含めた「不在の部屋」展（一九六三年）の感想を引用している。これは「不在の部屋」展についてのいまなお貴重な証言だといえる。

筆者は栗田勇の当該書を入手していないが、この冒頭陳述における引用部分からの孫引きのようなかたちでインスタレーション現場の雰囲気を伝え、栗田の感想を紹介する。

「不在の部屋」展に足を踏み入れた第一印象として栗田は記す。部屋にある机、スタンド、椅子、扇風機、小型ラジオなどは普通に存在していたが、この部屋に入ると二重に見えて自分の身体がふわりと分離して少しずれるように思われる。それは、置かれたモノたちが空間のなかでそれぞれの機能を全うしうるとは思えない設定・設置の仕方になっているからだが、それはまだしも、それらは紙と紐とで厳重に荷造りされているため、椅子も扇風機も小型ラジオも、まったく生活の役に立たないことである、と。

それが梱包されてそこに「在る」と、前は「椅子」であったろうとは想像はできるが、しかし「梱包された椅子」とはあくまで説明にすぎず、それは役に立たない名前のない物体にすぎない。椅子は座るもの、扇風機は風を送るためにあるが、それらの機能を積極的に拒否している以上、椅子でも扇

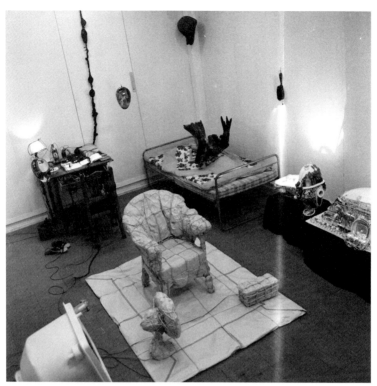

「不在の部屋」展　1963年7月
内科画廊（東京）
写真：羽永光利　© 羽永光利プロジェクト

風機でもなくなっている。したがって、この「もの」たちはこの世の秩序のなかには「ない」、「存在していない」。梱包されたものは運搬・移動を連想させもするが、運び出さなくても、ふわりと宙に浮きあがりそうな無重力の触感があり、それが自分を不安にさせるのである、といっている。これら何とも名づけられない「もの」という無名の存在は、無意味な事実の断片として社会のなかで非存在と化していく。

　　いってみれば、主観や意識ではない、あるいは無意識の世界ですらもない、「もの」の世界が、私たちに浸透してくるのです。／第一次大戦後の「前衛」の姿勢が人間の自我の内的拡大による外界の変革を意図したものであったとすれば、第二次大戦後の「前衛」の特質は、むしろ、客体の、「もの」の世界のなかに自我を拡散することにあるともいえます。（略）いいかえれば、自我を「もの」とか事実の大海のなかへ投げ出すことによって、確かな物質の手応えを求めようとしているのだといってもいいでしょう。[註1]

　つまり、一九二〇年代のアヴァンギャルドは自我の内的意識に依拠してそれを拡大して外部世界の変革を志向するものであった。しかし第二次世界大戦後のアヴァンギャルドは、外部の客体たるモノの世界に自我を拡散したままに物質との触覚的な出会いを希求した、ということであろう。

　このようにまとめてみると、第三章冒頭で述べたセシュエーの患者にみるところの症例と分析に相

似する部分がある。人の心的活動は主観的意識に依存してあることを理解できずに、患者はその活動を外部の事物に転移することで幻聴や幻覚があらわれるというくだりである。とすれば――症例との安易な対比は許されないが――、日本の一九六〇年代アヴァンギャルドは、戦争を挟んでそれまでにあり得た同質化された空間が瓦解し、自我の解体において、諸対象を相互関係として、モノ（＝物質）が存在し存在そのものを可能としている場に押し戻して、モノを通して存在者の存在の方向を解き明かしていこうとしたのではないか。それは映像的なイメージの次元ではなく、認識以前の触覚的な世界に立ち返り、モノの存在を「存在するもの」として経験することであった。それをあえて「防衛機制」といってしまってもいいが、一九六〇年代後半を生きる先鋭的な美術家たちが突き当たったところの、避けては通れない局面であった。それは第一章で触れた「もの派」の座談会〈もの〉がひらく新しい世界」（『美術手帖』一九七〇年二月号、美術出版社）での関根伸夫の発言である「コップならコップというものの概念性とか名詞性というほこりをはらう」こととはっきりと結びついていくのである。

同時代に中平卓馬が写真メディアを中心として、従来からの芸術や表現のあり方やとらえ方に対する強い疑義を呈したのは、みずからが生きることと写真を撮る行為とが垂直的な関係にあらねばならないという切迫した考えがあってこそのことであった。繰り返すようだが、中原は一九六四年発表の「反芸術」についての覚え書」で、近代芸術は観念（＝イメージ）と実体（＝モノ）の合致・和合を希求する闘いとしてあり、そこで作品はイリュージョンを伴った一箇の物体となったが、いまはその

解体現象が起きており、足下からの近代の芸術理念の崩壊期に立ち合っていると記していた。

写真家・中平にとってのイメージとモノの合致・不一致についての議論は、通奏低音として彼の写真表現やテキスト全体に響き合っている。なかでも写真によるイメージ表現の過剰な傾斜への批判は第三章ですでに触れたとおりであるが、もうひとつ写真の記録性への論及は、このイメージとモノをめぐる問題に直接抵触するものであった。中平自身の初期テキストにおいて、みずから「写真は記録である」と言明していた。それは写真作品が作者の内面の反映であるという芸術観と手を切って、レンズと鏡のついた写真機と化学的な感光フィルムという、光学器械に拠る記録に徹することで、写真本来の「何ものか」に到達することができるであろうという考えがあったからである[註2]。

しかし、写真の映像とは現実の何ものかの似姿（＝イメージ）にすぎないのだが、人はその現実のイメージと現実そのものとを混同・錯視し、写真の記録性（＝ドキュメンタリー）という客観性において、写真は中立的な性格を持つという神話・幻想と直結させる。その虚偽のメカニズムが普遍的なモラルに高められていき、政府中枢や大資本、マスメディアを主体とする情報操作（＝意識操作）に写真が利用されている点を、中平は何度も指摘していた。それでもなお中平が「写真は記録である」といわねばならなかったのは、一九六〇年代に美学的な芸術写真や風俗写真がある一方で、写真メディアが、モードやファッションを彩る商業広告のイメージ・リーダーの扱いを受けていたからで

中平卓馬「写真・1970《風景1》」(『デザイン』1970年2月号に掲載)

あった。

写真の記録性という中立性神話に覆われた私不在の視点に対抗して、写真は記録である、と中平が言挙げしたのは、「私の絶えざる世界との出遇い、それだけを重視しようとする姿勢から記録という言葉をもう一度捉え直そう」[註3]ということであった。このように中平は、写真によって〈私〉という生きた個人の生の痕跡としての記録を言挙げしたのだが、この、一枚一枚の写真に生きた生の痕跡を見るという断定に、やがて中平みずからが自信を持てなくなっていく。それまでは、見ることによって生の体験のすべてが記録されるという思い込みがあった。「だがわれわれの生の体験ははるかに全的なものであり、むしろ身体的なものであることは明白である。むしろ写真にとって残された一枚の写真はみずからの生の疎外形態だと言った方がはるかに適切だろう。」[註4]と中平はいう。生の痕跡など微塵もなくってしまうという二重の疎外。中平はみずからに問う。「私の回路はずたずたに引きちぎられている。だが写真家は一体どこからどこまでを引き受けるべきなのか。」[註5]というのである。写真家が撮り発表する写真もマスメディアの世論操作から自由ではあり得ず、写真作品が操作の素材とされることと引き換えに商品化されるという回路から誰しもが逃れることはできない。こうしているいまも、その操作において現実を装った幻影の再生産に組み込まれているのだと結論づけ、次のように続ける。

あるいは写真家であることをやめること、映像の生産者であることをやめること、それも一つの厳しい生き様、というより死に様ではある。それは例えば、一一・一〇沖縄報道のような色濃く政治的な場合には、みずからの力と思想性によって最低限自分のフィルムを守りぬくことができないならば、撮影行為そのものがすでに権力への加担となる。[註6]

美術において展開されるのは、写真メディアにみるような環境記号の再構築（＝写真の記録性）ではなく、徹底した魔術的記号の世界である。すでにみてきたように、反芸術という言葉の登場は、芸術や近代芸術という概念があってこその命名であった。近代芸術の歴史は観念（＝イメージ）と実体（＝モノ）の合致を実現しようとする闘いであったが、マルセル・デュシャンのように、芸術における実体性をオブジェとして提示することによって、逆説的に芸術における観念の優位を示してみせた、というのが中原佑介の考えであった。そしてこの一九六〇年代の反芸術の時代においては、もはやイメージとモノの合致を求めるのではなく、芸術概念の解体現象とともにイメージとモノとが分離したままに併存していると指摘していたことは先に述べたとおりである。当時の美術家たちはこの状況にどういった態度で臨もうとしていたのだろうか。

たとえば中西夏之は一九六三年に始まるハイレッド・センター（高松次郎、赤瀬川原平、中西）の活動を振り返ってのエッセイを記している。

「デ・キリコのマヌカンのように切っても血の流れない表現を……」と高松がいったことがあった。「ジャスパー・ジョーンズ。あの人の顔は無気力なのがいい。」と赤瀬川がいったのを耳にしたことがある。どこかに記したことがある（略）私達三人の心情は、ものの感じ方、振舞いは無感動、無気力、無為をと記したことに要約されよう。これらの性情を自己卑下的であり、マイナーな立場を気取っていると人は非難するかも知れないがそうではない。無感動、無気力、無為には冷静さ、綿密さ、忍耐強さが付帯するのである。[註7]

これは一九八三年発表の回顧文であり、グループを組んだ背景や端緒を述べたあとの結成の周辺を記述するものである。いうまでもなく、高松次郎は無感動の（＝冷静さ）、赤瀬川は無気力の（＝綿密さ）、そして中西夏之は無為の（＝忍耐強さ）、という集団の心情を各メンバーに代表させている。三人のスタンスの違い、それを結びつけた場所としての無人格のグループ活動を浮かびあがらせるエピソードである。

また中西には一九八二年発表の、ハイレッド・センターの活動動機を述べる「メモランダム」というエッセイもある。デュシャンがローズ・セラヴィという別名を持っていたというのは間違った考え方であり、デュシャンはまず架空の人格を作り、その人格に名を与えたという手順が肝要であること。それによって彼（＝デュシャン）は彼女（＝ローズ・セラヴィ）から離れることができ、人格を

操ることが可能となったという。ハイレッド・センターはそういった複数の人格、複数の言語を操るがゆえに、ひとつの作品表現という意味では非生産的にならざるを得ない。「ハイ・レッドセンター[原文ママ]の何者にもなろうとせず、何もしない、無為の中での空間の観察がその後の三人の仕事にうまく連結しえたと合理化するのは早計だろう。「無為の持続」を失敗したのだから。このようにして五年位過ごす。」[註8]と書いて、この集団の活動がのちの三人のオリジナルな展開に大きな影響を与えていったことを示唆している。

このあとに続く、リュシアン・レヴィ゠ブリュルの『未開社会の思惟』に言及した中西の言葉は、反芸術の時代に発するイメージとモノの分離をめぐって、当時の美術家たちが突き当たった事態を強烈に照らし出すものだと思われる。

ヒューロン族の言語では、人を見る、と石を見る、では二つの動詞が必要である。空を見る、では又一つ動詞が必要となる。食べることを表す動詞は食物の数があるだけ異なる。（略）ささいな行為の数知れない多様性、それが行為の器である空間の単一性に一撃をあたえる。そして、赤を塗る、と青を塗る、では二つの動詞が必要と考えるようになる。[註9]

六章　芸術に啓示を与える芸術
　　　——いまだ実現し得ぬ何ものか

一九六三年に結成したハイレッド・センターのメンバーのひとりである中西夏之の、一九六〇年代の美術状況とみずからの画家としての思考を回顧したエッセイ「メモランダム」（一九八二年一月発行）には、大きく二つの問題が提出されているように思われる。このエッセイは、東京国立近代美術館の「アンケート——一九六〇年代と私」に寄せた文字どおりの短文である。同館開催の「一九六〇年代——現代美術の転換期」展（一九八一年一二月四日～八二年一月三一日。のちに京都国立近代美術館に巡回）にあたって、同館発行の通常八頁立て月刊ニュース冊子『現代の眼』一九八二年一月号に掲載された。当時における動機や心境に意味のあとづけがあるにしても、むしろ中西自身の、一九六〇年代から七〇年代にかけての持続する制作活動の核とその絵画思考がうかがえる興味深いものになっている。

問題の第一点は、匿名集団による活動の必然を論じるにあたってマルセル・デュシャンがローズ・セラヴィという別名を持ったことを例にあげている点である。前章の引用を繰り返せば、それはデュシャンの別名ではなく、「架空の人格を創る。そしてその人格に名を与えた。これがデュシャンの手順である。それで彼は彼女から離れることが出来、その人格を操る。」[註1]と中西は指摘している。ここには、ハイレッド・センターという集団によるイベント活動に至る動機が隠されているように思われる。むろんのこと、デュシャンのそれを真似ることでハイレッド・センターを結成したわけではないし、ましてや高松次郎や赤瀬川原平の企てはまた別にあるに違いない。ここでは中西の思考を通してこの集団による試行の背景を考えたい。

第二点に、未開社会の言語においては、身体に生理的に備わった欲動行為のみならず日常の生活実践行為に、対象を違えた数だけ違った動詞があったという、フランスの社会学者・文化人類学者リュシアン・レヴィ＝ブリュルの研究についてである。「これは当時の私達の同伴者、「グループ・音楽」の刀根康尚、小杉武久が愛読していた書物（未開社会の思惟——レヴィ・ブリュル）に書かれていたことである。」［註2］と中西はいい、主体＝主語と動詞、そしてその対象との関係が一元的で垂直的な関係にはない事例としてあげている。これは、一般にいうところの文明社会の言語の貧困さだとかボキャブラリーの少なさを指すのではまったくなく、行為主体とその対象においての、多様な生の経験と言語表象との共約不可能性を指すものであろう。

さて、中西のエッセイによる第一点のハイレッド・センターの活動についてである。読売アンデパンダン展への出品でつながった高松、赤瀬川、中西の三名は、一九六二年のイベント「山手線事件」を端緒として結成に至った。ハイレッド・センター名の展覧会形式による最初の発表が、一九六三年三月の第一五回読売アンデパンダン展での三名の出品作を集合させた「第5次ミキサー計画」展（新宿第一画廊、一九六三年五月）であったことは、よく知られるところである。強調すべきは、三名ともすでに個的な制作活動と展示公表を行なっていた作家であり、その寄せ集めであったことだ。そこに集団の特徴を指示しない無意味なグループ名を付すことによって主義主張の不明なまま架空のグループの人格を与えた。にもかかわらず、ハイレッド・センターの名刺に三名

の名前と住所を印刷し、それぞれ個的作家としての表現活動を担保する方法をとっていた。

この、芸術世界と作家、制作行為と表現主体、集団と個、それぞれの位置関係の奇妙なずらし方は、イメージかモノかという、この時代の絶対的な二項対立を客観化するものではなかったのか。中平卓馬の撮影実践の構えにみるような、みずからが眼をつぶれば世界はなくなるかのような独我論的立場によって、世界（場－空間）と主体（身体－知覚）とを二元対立として、垂直的に、絶対的に関係づける態度とは、その関係のとり方において大きな隔たりがある。

この中平の態度とは、拙論「写真家 中平卓馬」［註3］で記したように、中平が風景に立ち向かうときそれは認識においてではなく、ただちに実践的な「どこに自分がカメラを持って立つかという問題になってしまう」［註4］と上野昂志が指摘しているところのものだ。中平はそうした立場に自分を追い込み、先験的な立場を拒否して、実存的な自己の場所につくことをみずからに促した。写真における環境記号の再現模倣性の高さと、絵画の魔術的記号のイメージとの揺らぎ、その決定的な断絶がここにはある。中平が一九六八年に多木浩二や岡田隆彦、高梨豊らと結成した写真集団プロヴォークの同志的な結集のあり方と、ハイレッド・センター結成の動機が位相を違えていることは明らかである。

あらためて匿名の集団のあり方について考えてみたい。

中西が「メモランダム」で例にあげたローズ・セラヴィとは、デュシャンが一九二〇年からオブジェの署名などに使った女性名の偽名であった。デュシャンのナンセンスな言葉遊び、駄洒落、アナグラ

ム、語呂合わせから生まれたもので、姓のセラヴィはフランス語の c'est la vie（これが人生だ）をもじったものであり、また名のローズは平凡なユダヤ系の女性名であったという。瀧口修造によれば、デュシャンは《フレッシュ・ウィドー》のようなオブジェに COPYRIGHT ROSE SELAVY 1920 と明記して架空の権利を主張しており、デュシャンはレディメイドのオブジェを、旧来からの絵画芸術とは別の芸術であり、その展示公表に際しては自分とは異なった別の作者名を「つくる」ことを考えていたからだ、といっている[註5]。

「メモランダム」は、中西の画家としての構えを極度に縮約したかにみえるエッセイであるが、だいたい次のような内容としてまとめることができると思われる。以下、「メモランダム」の記述を追いながら補説をして読み解いてみたい。

芸術に携わる者にとっていかなる時代にあっても、自分の感性によって「自発的行為」として遂行していくことにおいて、それはいつでも芸術たりうる。がしかし、個的な感性によって作品を作るにしても、それを客観化するところの個人の歴史の外にある鑑賞者一般の「大規模な感性」によって否定されることがあり、この「三つの感性は個人の中で十字を切る」。しかしこの「十字の交叉点」が作品であると「都合よく」いうことはできない。

洞窟壁画を描いた原始人が、牛やバイソンを生き生きと適確に写実的に描きあらわすことができたにもかかわらず、人間については「ゆがんだ、省略された、記号のようにしか描かない」のは、「自分自身を外から見る必要がなかったからではなく、内部触覚的に認識していたからだ」。ここでの内

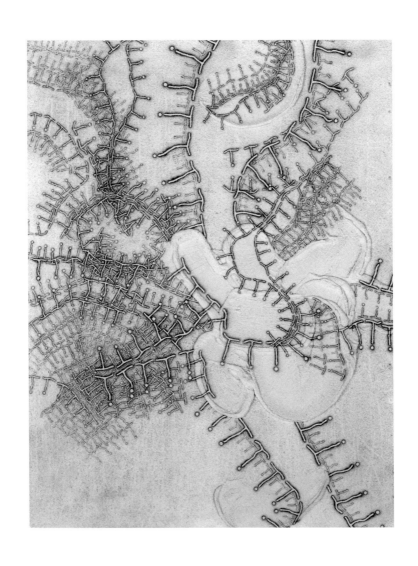

中西夏之《韻 '60》 1959‒60 年頃
ペイント、エナメル、砂、合板 145.5×112.5cm
広島市現代美術館蔵

6章 芸術に啓示を与える芸術――いまだ実現し得ぬ何ものか

中西夏之《洗濯バサミは攪拌行動を主張する》　1963 年
カンバス、紐、洗濯バサミ　117×917cm（7 枚組）
左頁は 7 枚組のうち右から 2 枚目を拡大
東京都現代美術館蔵
画像提供：東京都現代美術館／DNPartcom　撮影：木奥恵三

6章　芸術に啓示を与える芸術──いまだ実現し得ぬ何ものか

部触覚的な認識とは、ジョルジュ・バタイユが『ラスコーの壁画』（原書刊行は一九五五年）で指摘したように、ラスコー人（＝クロマニヨン人）が獣（＝動物）から離脱して人間へ移行したことへの負い目のことであり、存在のためらいのことである。バタイユは人間の誕生とは、芸術という生物学的営みにとって役に立たない表象行為をものすることで可能となったとみなした（ここで中西はバタイユの名を挙げていないが、バタイユのこの論を参照していることは間違いない）。

ハーバート・リードが『イコンとイデア――人類史における芸術の発展』（一九五七年）でいうように、書く、描くという線を刻む行為があってこそ観念（＝イデア）が生まれるのであって、観念（＝イデア）がカタチ（＝イコン）を生み出すのではないということを知り、そのとき「カタチを締めつけていたたがが外れるのを感じた。出発点と終着点の一致で閉ざされた円環を、消しゴムで破線→点線→点にして円の内・外の関係を希薄にしていた頃である。「韻」シリーズの頃の要約。」［註6］。

補説すると、「韻」シリーズとは中西の一九五九年から六〇年にかけての初期絵画シリーズ作品で、最初期にはカンバス地もあるが、それ以外は合板を支持体にして砂を全面に接着させ、それを地とした。塗料を噴射するスプレーガンによる、アルファベットのTを思わせる記号の連鎖イメージは少なくとも一九六三年三月第一五回読売アンデパンダン展出品の《洗濯バサミは攪拌行動を主張する》（カンバスに洗濯バサミ、紐）まで連なるが、この多孔質の表面構造のテクスチュアとイメージを中西は晩年まで手離さなかった。「韻」シリーズの頃の要約に次のような文が続く。

反芸術とは芸術の否定ではなく、「芸術に啓示を与える芸術」であり、それは芸術の一歩手前にあ

る芸術なのであり、純粋な自発性のことである。このとき、反芸術が芸術にとってかわるものという
ように矮小化して考えてはならず、また芸術を美術史における古いもの、旧弊のものと解してはいけ
ない。本体としての芸術を不問にすること、いまだ実現し得ぬ姿をあらわさぬ全体的な何ものか、と
しておくことで、一歩手前の純粋な自発性が保証される。この純粋な自発性の担保をめぐって中西が
例に挙げたのが前述の「マルセル・デュシャン／ローズ・セラヴィ」の架空の人格をめぐって。デュ
シャンの、架空の人格を「創り」その人格に名を与えることで「彼は彼女から離れることが出来、そ
の人格を操る。彼の彼女の行動に対する責任が薄らぐ。そう考えなくては「鏡の前の男たち」と云う
すぐれたエッセーを盗むことは出来ないだろう。」[註7]と記している。

このようにして中西は、作家の純粋な自発性の確保をめぐってデュシャンの「人格を操る偽名」と
ハイレッド・センターの匿名的集団性を重ねて論じるが、謎かけのように出てくる「鏡の前の男たち」
について、ここで説明しておきたい。

「鏡の前の男たち」（一九三四年）は、瀧口修造訳『マルセル・デュシャン語録』に収載された、
ローズ・セラヴィ名の文章であり、これはデュシャンが『マン・レイ写真集一九二〇-一九三四』（カ
イエ・ダール版、一九三四年）に寄せたものであった。瀧口の解説によれば、原文はドイツ語で、マ
ン・レイのドイツの友人L.D.が書き、その後に英訳された。デュシャンは英訳された他者の文章に
ローズ・セラヴィと署名し発表した。つまりは贋作といってよく、いわゆるデュシャンの「文学的レ
ディメイド」と呼ばれるゆえんである。

中西がこのローズ・セラヴィの「鏡の前の男たち」を邦訳で読んだとすると、一九六八年刊行の『マルセル・デュシャン語録』の瀧口修造訳だったと思われるが、断定はできない。ともあれ、いささか難解なこの短文の内容を原文の英語訳に忠実な瀧口の邦訳文に沿って、言葉を補いながらわかりやすく解説したい。[註8]

まずこのエッセイ「鏡の前の男たち」の「鏡」とは、〈世界〉を指す。より具体的には、芸術を受け入れている現実の世のなか、ひいては男たちが作りあげた芸術をめぐる世俗世界のことである。そしてこの「男たち」とは男性芸術家のことだといってよい。

世俗世界の芸術のあり方は、男性芸術家を虜にし、それに魅せられて彼らはその前に立つ。気もそぞろの男性芸術家たちは、虚栄の野心をもってそこに立ち向かっている。彼らは、自身のあらゆる悪徳やごまかしについては心安く誰にも打ち明けるが、虚栄に満ちた野心だけはひた隠しにして、親しい友達の前でも否定しシラを切る。彼らはそこに立ち尽くし、おのれ自身の芸術家としてのありようを見つめるが、しかしあまりに長い年月に慣らされてしまって、どのように形成されてきたかがわからずにいる。そこで彼らは満悦して自分が完全な芸術家であろうと考えようとする。

女たちは彼らに力では成功しないことを教え、また女たちは彼らに何が彼らの魅力であるかを教えてくれたが、しかし男たちはそれを忘れてしまっている。というのも、彼らは自分自身の自発的な芸術行為の本来的な力を自覚していないからである。彼らが、完全なる充全な芸術家であろうとする

と、自発的な行為（知られざる部分）から離れてしまうことを忘れてしまう。いつも彼らとともにあるのは世俗の芸術界に向き合った顔だけである。鏡は彼らを眺める。そこで彼らは気をとり直し、格好を作る。図々しく、マジメくさって、自分の顔つきを意識しながらあたりを見回し、〈世界〉に対峙するために自分の来し方を振り返るのである。

　以上が、ローズ・セラヴィ名のエッセイ「鏡の前の男たち」の主旨である。反芸術とは、「芸術」を不問にすること」、つまり芸術を「いまだ実現し得ぬ姿をあらわさぬ全体的な何ものか」としておくことによって、一歩手前の純粋な自発性を保つことができる——この中西の考えが、ローズ・セラヴィによる「鏡の前の男たち」という「すぐれたエッセーを盗むこと」（九七頁）という謂いである。

　つまり反芸術は、芸術をいまだ実現し得ぬものとすることにおいて、美術市場の動きや海外の更新し続ける流行とは無縁に、芸術行為の自発性を最優先するというものである。

　これは、「点」シリーズを始めた高松の、また「梱包」シリーズをものし始めた赤瀬川の、彼らの初心とその制作の構えがよく通じ合うところであるだろう。とくにデュシャンにおいては、絵画が三次元の事物の二次元への投影であるという、科学的な透視図法を逆説的に踏襲し、それを三次元の事物とは四次元の事物の投影であるとアクロバティックに敷衍し、彼の作品《花嫁》（一九一二年）を《彼女の独身者たちによって裸にされた花嫁、さえも》（一九一五〜二三年）作品に反映させたという経緯が知られている。この科学的観察のアイロニカルな態度は、やはり高松の、赤瀬川の、そして中

マルセル・デュシャン《花嫁》 1912年
カンバスに油彩 89.5×55.6cm ©Association Marcel Duchamp / ADAGP,
Paris & JASPAR, Tokyo, 2021 C3589

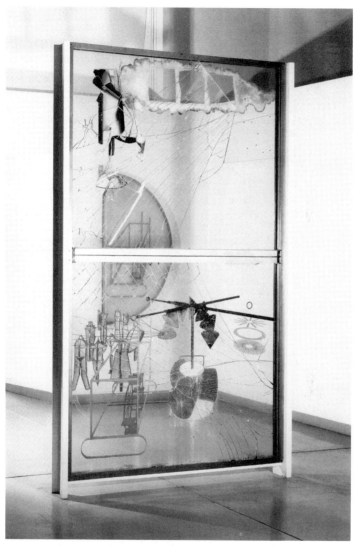

マルセル・デュシャン《彼女の独身者たちによって裸にされた花嫁、さえも》
（大ガラス）　1915–23年
277.5×175.9cm　oil, varnish, lead foil, lead wire and dust on two glass panels
©Association Marcel Duchamp / ADAGP, Paris & JASPAR, Tokyo, 2021 C3589

西の、あらわれこそ違っているが、彼らが晩年まで長い遅延を伴った制作を続けた動機をはっきりと浮きあがらせている。

さて、次に中西が挙げた未開社会の言語についてである。

一九一〇年刊のレヴィ＝ブリュルの『未開社会の思惟』［註9］は、山手線事件ほかの同伴者であるグループ音楽の刀根康尚と小杉武久が愛読していたものであったという。イメージとモノの関係における実践行為に関する言語の多様性や、中西のいう「行為の器である空間の単一性に一撃を与える」という欲望が、未開社会人の自然観つまり「原始心性」と交差したといえる。同書、全四部構成の第二部第四章「原始人の言語」の第二節「具体的表現の欲求」（旧字体を新字体に改めた）に、その部分が記載されている。

中西が引用したヒューロン族の言語についてのレヴィ＝ブリュルによる論述部分を以下に抜き出す。

ヒューロン族の言語では、旅を叙述するに、陸路によるか、海路によるかにしたがって、用いられる表現が異る。能動動詞はその行為が下にあるものの数だけ増加する。（例えば、食べることを現わす動詞は、食物の数があるだけ異ってくる。）行為は生物に関するか無生物に関するかにしたがって、異った表出を受ける。人を見る、と石を見る、では二つの動詞が必要である。使用する或る物を用いることと、他人の所有物を使用することを意味する動詞とは異って表現されねばならない。［註10］

レヴィ＝ブリュルは第二部第四章の冒頭に、あるひとつの社会集団の心性の基本諸特性は、その社会で話される言語のなかになんらかのかたちで反映されているという、文化人類学の大前提を置いている。繰り返すようだが、中西のそれへの反応とは、中西自身がアーティストとして「行為の器である空間の単一性に一撃を与える」ための模索のなかで、ヒューロン族の言語の多様性に衝撃を受けたということである。

中西はいう。ハイレッド・センターの行動とは、「極力何もしないこと。即ち、空間を甘受すること、この無為は結局、空間のシワ、空間の細部、を見ていることになる。なにもしないことの三人の内奥の心境はそれぞれ違ったものであろう。私自身はただ右掌に緑色、左掌にオレンヂ色の絵具を握りしめていた心境であった」[註11]。そのようにして中西は「赤を塗る、と青を塗る、では二つの動詞が必要と考えるようになる。」[註12]というのである。

こういったハイレッド・センターの活動のあとの一九六五年頃、ひとりの舞踏家との出会いによって独特の境域に入り込んだことを、中西はエッセイ「メモランダム」の最後の段落で告白している。舞踏の土方巽のことである。土方の「舞踏とは、やっと立つことの出来る死体である」といった言葉に驚愕しながら「同時に反発をおぼえ、それならばペラペラの膜面を前に立つペラペラの画家を何と云うかと対抗する」。これはいうまでもなく、舞踏家の構えを問うのではなく、土方にとっての舞踏の「舞い」を支える形式とは何か、との問いであり、中西は次のように書いて筆を擱く。

舞踏に出会った結果それに感化されるよりも、絵の形式の見直しを考えた。この形式が時、間をみようとする意志によって支えられていると思えるようになった。[註13]

レヴィ＝ブリュルは『未開社会の思惟』の「日本版序」で、「原始心性」は文明社会のように言語が構造化されていないが、彼ら原始人の語る言語は複雑で多様であるという。中西はこの「原始心性」の言語の非構造性と、土方巽の構造化されていない――中平がいっていた、近代のイデオロギーによる「文化の遠近法」からの回収を拒否するところの――舞踏言語との出会いに触発され、絵画の形式の見直しを試みた。そこで中西は、絵の形式とは時間を見ようとする意志によって支えられていることに気づいたのである。

中西における構造化され得ない言語のあり方とは、絵画制作の実践において、画家の身体があたかも押し花のようになり、画布と同様の二次元となって、画布と画家の身体の界面を同じペラペラなものとみなすこと。それはたとえば、中西の一九六九年から一九七一年にかけて制作した「山頂の石蹴り」シリーズにおける制作意図にもあらわれている。

「山頂の石蹴り」とは作品内容を指すというよりも、作られた場所と身体の動作または作画の所作をあらわしていると中西はいう。「当時自分は物体が手の平にじかに接触するような作業と暮しの圏域から、絵画を遠ざけ不可解な作業を企てたので、絵画にとって一定の場所を必要とした」[註14]。

つまり、移動できない固定された場所が必要な作品であり、身体は運ぶものだが、絵というものは海や山と同じように運ぶことができない何ものかである、と考えた。

そうして地軸および経に対して理由を求めながら一定の位置に立てられた平らなものを前にして気がついたことは、自身の体は片身ずつ左右からやってきたものであり、それが平面に対して前後に動いているのである。（略）私の絵を観る人はそこにあるものを読もうとするのではなく、私が平面を前にして繰り返していた動作を、今度は観る人が絵の前で同じように繰り返してもらいたいと意図していたかも知れぬ。何故なら絵画とは、いまだ名を持たぬ平面の前に永く佇ませる装置＝祭壇なのだ。[註15]

この言葉は一九七三年発表の中西自身の制作メモからのものだが、一九八二年発表のエッセイ「メモランダム」にあった「ペラペラの膜面を前に立つペラペラの画家を何と云うか」というみずからへの問いに照応するところのものである。また同様の問題に触れた、一九八一年の次のような中西自身の記述がある。

私はもともと画布と同様に二次元的な存在だ。ペラペラな膜面が画布だとすると私もペラペラなものだった。画布の界面と私の界面は同じものだった。／私が画布から離れある距離

をもった時、ゴロッとした塊に、立体に、この軀になるのだ。……その時「私の眼」が生まれる、画布にある「点」は、「残された点」なのだ。[註16]

中西の、行為の器である空間の単一性に一撃を与えたいという欲望が、リュシアン・レヴィ＝ブリュルのいう原始心性、前論理という構造化されていない言語のあり方——のちにレヴィ＝ストロースのいう「野生の思考」——によって覚醒し、ならびに土方巽との出会いによって、主—客の二項対立、そして観念と物質との二分法から遠く逃れて、絵画は時間を含む「祭壇＝装置」であると気づいたのである。いわば、絵画の形式とは自己を超越しているものとみなしているのだ。この思考の営みは中西独特の資質としてあり、より本来的な構えとして特徴的である。

中西が「山上の石蹴り」シリーズを制作した一九七〇年前後とは、一九六〇年代後半期に「影」シリーズから「遠近法」シリーズへ至り、一九七〇年前後に物体・物質における全体と部分の関係を問う「単体」シリーズへ踏み込んだ高松がおり、高松は一次元、二次元、三次元の投影関係に眼を向けていた。模型千円札裁判中の赤瀬川は、一九六八年に東京高等裁判所で控訴棄却の判決が下り、翌一九六九年一月に最高裁に上告している（一九七〇年四月に最高裁で上告棄却の判決が下る）。これ以降の赤瀬川の制作実践は、週刊誌や月刊誌など印刷媒体にイラストレーションを発表することに集中していき、冗談やシニカルな笑いを含んだパロディックな批判意識によって、劇画調の筆致によるマンガやエッセイ的文章をものしていくことになる。

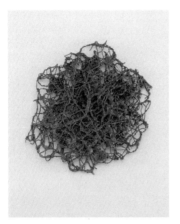

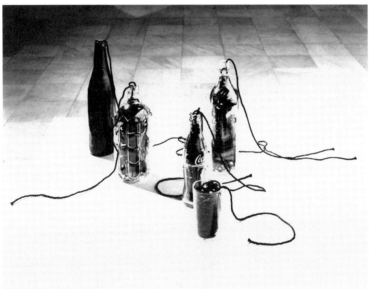

高松次郎《点》 1961 年
左：ラッカー、針金　57×57×8cm　広島市現代美術館蔵
右：ラッカー、針金　43×37×28cm　豊田市美術館蔵

高松次郎《瓶の紐》 1962 年（1981 年再制作）　紐、瓶
©The Estate of Jiro Takamatsu, Courtesy of Yumiko Chiba Associates

高松次郎《影》 1969年
ラッカー、合板 250×300cm
東京国立近代美術館蔵
©The Estate of Jiro Takamatsu, Courtesy of Yumiko Chiba Associates

七章

無芸術のユートピア

——模型千円札からハプニングへ

中西夏之が「山手線事件」（一九六二年一〇月一八日）の同伴者と呼んだ音楽家の刀根康尚は、赤瀬川原平の活動への回顧文で次のような指摘をしている。それは「赤瀬川原平の冒険──脳内リゾート開発大作戦」展（名古屋市美術館、一九九五年）の図録のコラム欄「あの頃の赤瀬川原平」に寄せた刀根のエッセイ「千円札裁判について」である。

模型千円札が読売アンデパンダン展に蝟集する友人たちの眼に触れ始めたのは、赤瀬川の一九六三年の個展「あいまいな海について」（新宿第一画廊）開催に際しての案内状からであり、この模型千円札が検察庁など法によって裁く側の「司直」の眼に触れることになった背景には、いくつかの出来事があった。一九六〇年六月一八日の全国規模の樺美智子追悼集会・追悼デモ開催後の、六〇年代初期のことである。

赤瀬川を含むネオ・ダダイズム・オルガナイザーズやグループ音楽、そして暗黒舞踏派による「敗戦記念晩餐会」（東京・国立市公民館、一九六二年八月）、ハイレッド・センターの「山手線事件」（一九六二年一〇月）、小杉武久や中西夏之が加わった早稲田大学大隈講堂での犯罪者同盟のハプニング（一九六二年一一月）。また、赤瀬川、吉岡康弘ら読売アンデパンダン展の出品者もかかわった犯罪者同盟発行の冊子『赤い風船あるいは牝狼の夜』（一九六三年八月刊）が猥褻図書の疑いで押収された事件などである。こうした地下の根茎が偶発的に増殖していくかのような出来事の連鎖に、本来まったく無関係な偽千円札の「チ－37号」事件（一九六一～六三年）や、「草加次郎」の爆破・脅迫の一連の事件（一九六二～六三年）が重なった。そこには、六〇年安保直後の政治と芸術とが融合し

た混沌たる状況があり、その社会的な出来事とハプニングを故意に混ぜ合わせて、知覚と現実とのあいだにパニックを起こすことを目的としたハイレッド・センターの「ミキサー計画」があった。

刀根は続ける。司直側はこれらの事態を、単なる国家権力＝司法に相対する反体制運動の担い手によるものとしてみなしていたのではなく、それらを「思想的変質者」として一括し、通常のカテゴリーを逸脱するところの、彼ら司直側にとっての戦後市民社会の既存領域へ侵犯を繰り返す実践者とみていた。その現行の法的次元において当の司直のみならず、赤瀬川の支援者たちのなかにも、この模型千円札事件が「紙幣という神聖不可侵なものへの侵犯」としてあるとするなら、赤瀬川はそれを認め、進んでお縄を頂戴し潔く刑に服すべきなのであり、そこではじめて侵犯行為は完成する、と考えていた人たち（今泉省彦、今亜樹、篠原有司男、加藤好弘ら）も存在していたという。

そういったレベルで、何より自覚的に対応していたのは事件担当の検事や刑事の司直のほうであった。検察側に押収されたものは紙幣の模型のみならず、千円札を印刷した包装紙によって梱包されたオブジェが多数含まれていたことからもわかるように、彼ら司直側においては、戦時中の一九四〇年にシュルレアリスム詩人を検挙した「神戸詩人事件」［註1］での摘発の経験を通したシュルレアリスムへの「理解の適確さ」があり、彼ら司直は最初からこれらの「証拠品が芸術であることを知っていた」に違いない。そうであるとすれば、そもそも「芸術か犯罪か」という二者択一は成り立たなかったのである、と刀根は指摘する。

とどの詰まりが千円札模型は〈芸術〉であると認めはするが、貨幣模造と云う〈犯罪〉でもある、と云う判決文にあるような結論がすでに検察官の頭のなかに出来上がっていたのではあるまいか。／云ってみれば赤瀬川を始めとする検察官の頭のなかに出来上がっていたので判の間、官民あげてのバタイユ主義者に取り囲まれていたのである。[註2]

ここで「バタイユ主義者」といっているのは、「思想的変質者とはまさにバタイユの云うところの異質性というカテゴリーにほかならない。すなわち排除され周辺においやられた者たちであり、正常でない者たち、つまり呪われた部分であろう。」[註3]という点においてである。バタイユのいう、通常のカテゴリーを逸脱する破壊や無秩序、不定形や不連続といった実践の優位性に、その影響を受けた中西は、創造にあたって何を描くのかという問いを先に置くべきではなく、その前にある、芸術思考の自律性を解放していくことを重視した。この自律性への覚醒は、ハイレッド・センターやグループ音楽のメンバーたちによって共有されていたと考えられる。

いずれにせよ、刀根もいうように模型千円札はここに至って、その日常への侵犯行為のオブジェという命題が硬直化し、宙吊りにされてしまう。なぜならば、模型千円札は、「芸術」でありつつも「犯罪」でもあるという、右記の二つの明らかな認証において「芸術か犯罪か」という二者択一が成立不能になるからである。

赤瀬川ほか二名が千円札模造の容疑で一九六四年一月に任意出頭させられ、一九六五年一一月一日

に東京地方検察庁が東京地方裁判所に公訴した。この模型千円札事件を、司法＝地検はあくまで通貨及び証券模造取締法違反の事件として扱った。一方の被告・弁護側は、すでに指摘したように、赤瀬川が絵画のイメージ世界から現実の日常世界に踏み込んでいったことにおいて、それは貨幣の模造という犯罪行為（＝偽札）ではなく芸術行為（＝オブジェ）の範疇にあるというのが、一九六六年八月の第一回公判の冒頭陳述、意見陳述の主張であったのであり、それが唯一の争点であった。

刀根はエッセイの結びにおいて、まず六〇年代初期の反芸術の特徴とは、日常的なモノへの芸術による侵犯にあり、そういった作品があらわれることによって、これまでの創造・享受あるいは制作という「芸術」の概念が変質を被らざるを得ないという。しかし最初の発端たる赤瀬川の一九六三年二月の個展「あいまいな海について」（新宿第一画廊）から始まって、最高裁で上告棄却の判決が下ったのは一九七〇年四月のことであり、この短からぬ時間のなかで、日常への侵犯行為のオブジェという理論的位置づけによってのみ模型千円札という作品の〈生〉をとらえることができなくなっていった。なぜなら一九六〇年代を通して芸術をめぐる観念は変化し続けていたからである。これが刀根のいう「硬直化」の謂いである。「硬直化」という言葉が指すのは、作品一般はそれ自体が自在に時代やその概念を乗り越えていくものである、という大きな前提においてである。のちの赤瀬川の展開が、模型千円札の〈生〉が宙吊りにされていったその「硬直化」をみずからが恥じらって、みずからを笑い飛ばすように「冗談」や「パロディー」を武器として活動を続けていったのだという刀根の指摘はより説得性を持つものといえる。

ハイレッド・センター「第5次ミキサー計画」展　1963年
左から中西夏之、高松次郎、赤瀬川原平
写真：宮田国男

ハイレッド・センター「山手線事件」1962年　写真：村井督侍

同様に、一九六〇年代初期の反芸術を担った者たちが夢みた「無芸術のユートピア」も一九六〇年代後半には潰えてしまったと刀根はつけ加える[註4]。この芸術の「無化」への欲望、いい換えれば、芸術という観念の無化への意欲は、一九七〇年前後にかけて言葉を換えながらも何かしら引き継がれていったように思われる。

さて、第六章からこの第七章にかけて中西と刀根の回顧的なエッセイを通して、「反芸術・以後」を起点とする一九六〇年代前半のイメージとモノをめぐる芸術思考のあり方を辿った。繰り返しになるが、中西にとって、六〇年代半ば以降の画業の大きな動機となったレヴィ＝ブリュルの記す「原始心性」における言語の非構造性（野生の思考）の示唆は、グループ音楽の刀根や小杉から得た。そして何より決定的な影響を与えたのが舞踏家・土方巽の、呪文のような中西への問いかけであった。これらハプニングやイベント、即興演奏、そして舞踏という、時間を伴う遂行的（パフォーマティヴ）な身体言語に向き合い実践していた人たちからの刺激があったことは見逃せない点である。中西は、そこであらためて「芸術」を「いまだ実現し得ぬもの」とみなし「純粋な自発性」を優位なものと制作表現の方向を決定づけていったのである。それは、遠くはマルセル・デュシャンの近代芸術の、「芸術」を徹底的に客体化していく独特の言語感覚からの暗示と、またデュシャンがその考えの源流においていた詩人マラルメの「言語の生まの存在」に遡ろうとする志向の系譜があってこその決意であったはずである。

そういった「芸術」と言語記号そのものの価値を考察した一九七〇年の論考に、刀根の「音楽と言

語──記述された音楽と演奏された絵画との間」［註5］がある。序章でも触れたが（一一～一二頁）、ここであらためてその主旨を紹介し再論する。

刀根の論は、ジョージ・ブレクト、ジャンニ・エミリオ・シモネッティ、アラン・カプロー、アリソン・ノールズらが参加した「読まれるべき絵、見られるべき詩」展（シカゴ現代美術館、一九六七年）を組上にのせ、本展を組織したヤン・ファン・デル・マルクの、生活と芸術の境界を抹消し「生活を芸術として提案する」企画主旨への批判として書かれた。刀根はノールズの近作「パフォーマンス・ピース第八番」を例にあげ、彼女のいうオブジェクトは、ファン・デル・マルクが考えるような生活環境を志向する事物ではなく、言葉とイメージが相互に転換しうる関係としての「言語そのものへの志向」「記号としての物体」であることを論じ立てる。そこであらためてファン・デル・マルクの考えは、言語の手前の視覚的な詩と詩的な絵画にとどめられていると断じるのである。

一九六〇年代後期の現代芸術において、美術に限らず詩はもちろんのことヌーヴォー・ロマンやテル・ケル派などが言語の問題に分け入りつつあるのは芸術が、各人の無意識に織りあげているような象徴体系つまりは受け継がれてきた「制度」であるのであり、その「制度」は共同的なものとなって個々の意識と世界を媒介している、として次のようにいう。

　芸術はわれわれがその内側から了解することによって存在させているものなのであり、物理的に存在するものをいうのではない。われわれが作品を存在させていること、つまり作品

の中にある意味を見ることはこの重層的に反復する意味作用のくり返される運動のなかに入ることによってである。したがってこの見る行為は創る行為を含み、創る行為は見る行為を含んでいる。〈創造〉と〈享受〉の二元論が、また、創造という概念や表現という概念は、このような制度としての芸術という観点のなかで否定されざるをえないのである。／こういう芸術のあり方は、芸術作品が個々別々に自立的に完結しているという近代的な芸術観をも、否定する。[註6]

ソシュールのいう、言語は記号の体系にすぎず、記号表示する形式「意味するもの」と、記号表示される観念「意味されるもの」の関係にあってそれらは恣意的に結びつくのであり、そこでは諸記号を識別することだけが機能としてあること。その点で芸術もまたひとつの言語であることの具体例として、刀根はジョン・ケージの実践と思想をあげている。

ハプニングが、アクション・ペインティングや断片化したイメージを画面に集積させる絵画（アッサンブラージュ）を乗り超えようとしたのと同様に、イベントはチャンス・オペレーション、図形楽譜の音楽を深化することによって超えようとしたものであったと前提し次のように論を展開する。ケージのイベントとしての音楽の萌芽は、一九三九年頃からのプリペアド・ピアノにあり、ケージの前衛音楽家の先輩格にあたるヘンリー・カウエルや黒人のジャズ・ピアニストらがフェルトや鋲を絃に挟んで音色や音高を変えて豊かにしていた経緯があった。しかしケージは、そうした演奏の技術レ

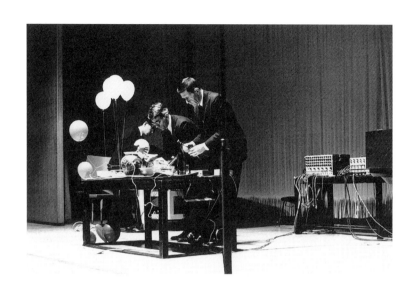

ジョン・ケージ、デーヴィッド・チュードア演奏会　1962年10月23-24日
草月会館（東京）　写真：吉岡康弘

ベルを超えて、思想の次元で受けとめた。

　ケージがそこに見出したのは、音響の人間化にほかならない十二音平均律の記号的体系を破壊することだった。彼は最初にプリペアド・ピアノによって「意味するもの」（五線譜の記号）と「意味されるもの」（ピアノの音高）の体系を解体したあと、チャンス・オペレーションと呼ばれるようになった方法——たとえば易経のゼイ竹を引くことによって、五線譜に記譜する音符を決定したり、他の音響を決定したりする——になると、そこで否定されるのは自らの表象作用による作曲という創造行為そのものである。（略）それはチャンス・オペレーションが、自らの意識によって音響を対象化しようとすることを拒否することであり、それにともなって演奏という行為が従来のような自己表現であることをやめ、それ以下でもなければ、それ以上でもない単なる行為としてクローズ・アップされたからである。演奏は行為それ自体として考えられるに及んで、かつての音組織を中心に楽器によって演奏されることを目的とした五線譜は、その意義を失った。[註7]

　刀根はさらに次のように結論づける。ケージの思想とは、それ以前の音楽観を否定した結果のあらわれであり、ただ新しいだけの技法の革新をとり入れる音楽家とは、きわだった対照をみせている。

　しかし図形楽譜の新しい記号もまた、記号としての限界を孕んでいた。言語の「意味するもの」と

「意味されるもの」の宿命的なズレを経験していく図形楽譜は――ケージにとって「意味されるもの」を排除するものであったにせよ――これを使用することが制度化されていくことになり、数列などの統計学的要素への還元や、発生させた乱数によって音を選ばせる初期の電子音楽（コンピュータ・ミュージック）の方法に吸収されていく運命を持った。この図形楽譜の制度化を乗り超えるものがイベントである。

イベントとは、人工的な記号ではなく自然の言語、生まの言葉を用いた行為の指示（インストラクション）であり、それはむしろ詩の「ことば」に近い。スコアは何らかの行為を指示することであるから、行為の内容は記号そのものの力に委ねられる。「記号はこのとき、その背後にではなく、その手前に、つまり記号とわれわれの間に生きられた記号の集積として投げ出されるのである」[註8]。このイベントの形態は音楽から発生したが、絵画や舞踏、詩というジャンルにまたがり、今日のあらゆる表現行為にみられる。イベントを外的なものとして消費する経験行為にとどまるのではなく、表現行為が〈生〉の営みと実践であるとすれば、言語の記号のあり方は、あらゆる表現行為をその内に含みうるだろう。

そしてイヴェントを通じて、われわれが見出すのは、物を物として定立させてきたわれわれの意識そのものであり、物とわれわれの間の厚い意味の層である。それはまた制度を問いなおしながら、それを生きることという今日の最もアクチュアルな作品すべてに共通する志

向なのだといえよう。[註9]

この論文は一九七〇年発表のものだが、自己の表象意識（＝イメージ）を裏切ってどのような音が出てくるのか予測不能の音と出会うために、ひとつの音と次の音を切断して、音の流れをイメージとしてとらえずに音を物（＝モノ）のような塊としてとらえるグループ音楽の試行（命名は一九六〇年だが、即興演奏開始は一九五八年）を、この七〇年の段階で集約した理論になっている。いずれにせよここで刀根は、モノ、物質そのものというよりも「言語記号としての物体」を言挙げしていることが確認できる。

この、芸術の制度性への批判を言語記号学の立場から考察する本論において注意すべきことは、ロバート・モリスが主唱したアンチ・フォームにみられる作品、ならびに日本における複数の「そのような傾向の作家」[註10]の「あるがままの世界を示すことに傾けている努力」[註11]を刀根が評価している点である。つまりここでは、刀根はこの一九七〇年の時点で、「もの派」を日本のアンチ・フォームの傾向の作家たち、としていることに注意しておこう。これは、北米と日本で共振し合う同時代の状況があったことを伝えている。

　彼らが主張するのは「ものをものにすること」であり、「（ものにまつわる）概念性とか名詞性とかいうほこりをはらうこと」（関根伸夫）である。このような志向こそ六〇年代の芸

術を一貫して流れている底流ではなかったろうか。／たとえば、ジョン・ケージは、次のように言ったのではなかったろうか。「この世界には人間と物があり、騒音は物の一部である。われわれはわれわれ自身でありたいし、騒音は騒音のまま、存在させておきたい。われわれは、単に自由な状態を作るのである」[註12]

この傾向のなかに、先に触れたようにアラン・ロブ゠グリエや、それ以後のヌーヴォー・ロマン、テル・ケルを拠点とする作家たちの小説や詩があり、「私は日本の〈アンチ・フォーム〉の作家たちを、マラルメからケージ、イベント・アーティストたち、ヌーヴォー・ロマンの作家たちの系譜に位置づけるとき、彼らの志向が最も鮮明になるものと考えるのである。」[註13] とつけ加えて、これらの傾向の作家たちを一九六〇年代初期のイベントを受け継ぐ者たちなのだという。刀根がいうイベントとは、これも先述したようにケージのチャンス・オペレーション、図形楽譜といった手法による偶然性の音楽を深化させ、それを超えて出ていこうとする方向を指している。それは、従来のような自己表現であることをやめ、それ以上でもなければそれ以下でもない単なる行為としてクローズアップすること、すなわち「言語記号としての物体」のことである。

刀根のこの大きな論点は、先のファン・デル・マルクが「芸術における伝統的なカテゴリーの破壊」にのみ還元してそこにとどまっていることへの批判からでてきたものであるが、本論のなかでこの時代の日本のコンセプチュアルな表現傾向への批判を行なっている。

また、日本の現代美術の言語に対する関心のあらわれともいえるコンセプチュアルな傾向の作品も、絵画を物理的実在から引き離すものとして、いわば「影の絵画」の系譜として考えられがちなのである。そうである限り、絵画は観念の物、あるいはイメージへの埋没の裏返しでしかないであろう。それは李禹煥のコンセプチュアル・アートに対する鋭く周到な批判が示している通りであろう。/李が表象的意識そのものの批判におもむいたのは、彼が芸術をア・プリオリに存在するものとしなかったためであり、芸術を存在させている前提にほかならない意識のあり方を、告発しているからである。[註14]

ここでは、中西が示した芸術（＝絵画）を不問にし、「いまだ実現しえぬもの」「自己を超越したもの」としてとらえた観点を、刀根は共有している。それは芸術（＝絵画）の存在を先験的なものとみなさない態度においてであるが、だが、コンセプチュアル・アートは芸術（＝絵画）を自明なものとして、それを前提とすることにおいて、依然、絵画を観念の反映物とみなしている。そして李禹煥は、そういったコンセプチュアル・アートの前提たる表象的意識そのものを鋭く告発している、というのである。

八章

イメージを失くしモノと対峙する
——李禹煥の概念芸術批判

本章では、第七章末尾で刀根康尚が「李禹煥のコンセプチュアル・アートに対する鋭く周到な批判」と記したところの、刀根と李の状況認識の接点を考える。

李のコンセプチュアル・アート批判とは、一九六九年の論考「世界と構造——対象の瓦解〈現代美術論考〉」［註1］を指しているはずである。この論は、冒頭に「現代美術というからには、近代のそれをのり越えたものでなければならない。そして近代と違った現代性を獲得し、新しい世界を提示するものでなければならない。」と前置きして、現代日本の根底にある美術思考の枠組みを俎上にのせての、同時代の現代美術批判として書かれた。

李の主旨は次のようなものである。

この現代においても、いまだカント、ヘーゲル、マルクス、サルトルを通した近代の存在論における人間（＝意識する主体）への優位性をみてとることができる。意識する主体が客観世界を対象化するという、その主客の二元的合理論が抱え込んだ人間中心主義の固定的価値づけとその支配を、李はここで強く非難している。その客観世界の対象化とは、ルネッサンス以降の産業革命から今日の宇宙開発技術にまで続くことにおいて、人間＝主体が、客体＝自然（＝物質）を全的に支配しうるという表象意識のもとに行われてきた。だが、それは現代において、逆に客体によって人間＝主体が脅かされるという疎外状況すら生み出してきているといって、次のように記す。

が、過敏な作家・批評家のほとんどはただならぬ気配を感じ、大急ぎで新しい言葉を見い

出そうと必死である。（略）あるいは、根本的な変貌を怖れるあまり、つまるところは体制的な現状維持を固執する姿勢を取るだろうことも予想に難くないが。ところでこのような人たちがすでに、コンセプチュアル・アートなどと叫ぶに及んでは、修正主義の運命も、ついに先がみえてきたという感じである。今日、批評の不毛性が云々される所以もこの辺にあるといえるかも知れない。[註2]

こういった今日における裏返しの物神崇拝にあって、すでに人間という「主体の死」をミシェル・フーコーが指摘しており、そこで新しい世界の開示が予告されつつあるのだと李はつけ加えている。「主体の死」とは、フーコーが主に古代社会や非西欧世界の思考と比較して論じた、西欧ルネッサンス以降に形成されたキリスト教を背景とする近代主義的な主体の概念がどこまで普遍性があるのかという問いかけを指す。ここで強調されているのは、現代においてこのような主体優位のありようは否定されており、この桎梏にあって主体が「自由ならざる存在」を自覚することが重要であること、さらに芸術に携わる者の「自由な主体」の行方も暗に示している。

さらに李はいう。

この乗り越えられるべき人間中心主義は、一五世紀のレオナルド・ダ・ヴィンチから二〇世紀初頭のダダ、シュルレアリスムへ、のみならず現代のポップ・アートまでをも拘束している。ここでは絵画のカンバスは「擬人化のためのスクリーンであり、オブジェはその語意が示しているように、擬物

化のためのものである」[註3]。しかしながら事物は、人間の事物崇拝なしに自律的に存立しうる可能性があり、そこで人間が作らない事物を「事物」と呼ぶこと自体が矛盾しているように、事物を対象化しない人間を「人間」と呼ぶこと自体も誤りとなる、と。

しかしまたこれまでの擬人化・擬物化という、人間の意識の対象へのストレートな反映は、プライマリー・ストラクチュアズ、ミニマル・アートが出てくるに至って「オブジェ」を超えて「立体」という概念に変質していき、そこに重大な変化が認められるという。この「立体」という言葉は、事物の特性である対象性を欠いた意であり、「対象としての即物性を越えて如何なるイメージをも表出せず、それを構成する論理と概念そのものの構造形態にまで、自らを還元させようとしている」[註4]。

それは、見えるものから見えざるものへ、という転移的な純粋への道程であった。この人間を事物（＝物体）に変えようとする試みは、ジャクソン・ポロックのアクション・ペインティングに始まったと李は論を進め、ポロック以後の段階を次のようにいう。

人間の意識、行動、全てをオブジェ化しようとする試み、事物への変容術としてそれが本格的に登場したのが、ハプニングのそもそものはじまりである。アラン・カプローの「六つの部分からなる十八のハプニング」やジム・ダインの「自動車事故」などは、観客をもオブジェ化しようという意図であったことを自他共に認めている。（略）事物の祭壇に己れを捧げながら事物世界の底まで冒険的に降りていったハプナーたち。彼らがそこでついに体験

李禹煥《関係項（現象と知覚 B）》　1969 年
ガラス、石　200×240cm（ガラス）、40×50×30cm（石）

李禹煥《塗りより》　1967 年（サトウ画廊個展出展）
カンバスに油彩、鉛筆　91×72cm

　8 章　イメージを失くしモノと対峙する——李禹煥の概念芸術批判

したものは、意外にも事物の確かさではない、事物の非対象的な立体空間への転移感覚であったのだ。［註5］

そこでは事物は自己を語らず、無名の中性的な世界を示し、対象を失った立体空間となり、そこに人間の言葉を差し挟む余地はなく、事物の中性化の志向はますます著しくなる。ミニマル・アートの作家ドナルド・ジャッドが、それ以外の何ものでもない非対象的な「特定の物体」（＝スペシフィック・オブジェクツ）を言挙げしたのは、そういったことを裏づけている。そして「そこに、自動的な自律的なそれ故に、人間から与えられた当初の名詞性を自ら越えてしまうかのような、なにか非観念的な非物体的な、中性世界の表情なき姿がみられる所以があるのかも知れ」［註6］ず、そこにおいて、人間と作品は互いに「見られるもの」と「見るもの」の垣根がなくなって特定な認識空間の広がりが生まれ出る可能性が示された。ひいては、世界をより根元的に「ありのままの世界」をよりあざやかにみせる媒介者としての現代美術のあり方こそが喫緊の課題であると李は主張する。

その点からしても、ミニマル・アート周辺にみられる、いわゆる「非物質」的な「特定の事物空間」は逃避的な非現実空間ともいえ、いまだ概念的な設定性が強く、単なる「そのようなこと」であるという空虚な「見ること」にとどまり、なんら方向も指示ももたらさない。観念と物体に引き裂かれた事物の純粋さの高みはまだ、事物自身を越えて非対象的な現

実性、世界の自然さにまで到達していない。[註7]

　主客の二元論において、主体が客体を対象化する関係を真に乗り越えるべき作家たち、つまりは、その非対象の、それそのものとして構造化していくべきはずの作家たちはいまだ観念にとどまっている者が少なくなく自家撞着に陥っているといって、この時代の日本現代美術の膠着したありようを繰り返し批判する。

　この批判は言葉を違えつつも、第七章の末尾で触れた刀根の結論と同じである。従来からの自己表現であることをやめ、それ以上でもなければそれ以下でもない単なる「言語記号としての物体」をクローズアップすること。そして日本のコンセプチュアルな傾向を持つ作品は、観念を反映しイメージを没入させた絵画の裏返しにすぎないこと。李は芸術をア・プリオリのものとみなさず、人間中心主義の表象意識そのものを告発した。これが刀根と李をつなぐ一本の線である。

　さて李はこの論の後半部で、これら否定的な状況に抗して積極的な価値を見出せる作家をハプナーと呼び、「例外に近い」ひとりの作家を挙げていることに注意しておきたい。

　例外に近いのだが、ここに、事物性をほとんど清算して、新しい構造を提示するハプナーがいる。その一人が、一連の「位相」という構造を行なった関根伸夫である。彼にとっては、プラスティックであろうと、土であろうと、スポンヂであろうと、鉄板であろうと、蛍光塗

料であろうと、構造成分にならないものはない。それでいてメッセージは、全て一つの方向をもち、一つの世界を見せ伝えている。[註8]

これは、関根伸夫の作品である《位相―スポンジ》（スポンジ、鉄、一九六八年）、《位相―大地》（土、一九六八年）、ならびに《空相―油土》（油土、一九六九年）などの初期の仕事を指している。李は続ける。この関根の仕草はシジフォス以来のハプニングのひとつであり、そこには原因も結果もなく、あるがままをあるがままにしているだけである。それでは、しでもしなくてもよいということでもあるが、しいてすることによってのみ世界はあらわにされ、何もしなかったことと同一であることが「認識」できる。これがハプナー・関根伸夫の積極的な特徴だというわけである。

関根のメモ帳にあった言葉である「世界は世界のままあるのに、どうして創造することができようか。ぼくにできるのはせいぜい、ありのままの世界のなかでありのままにしていること、それをあざやかに見せることにしかない。」[註9]というフレーズを、李はこの論で引用している。つまりいい換えれば、ここで人間と物質が対立することなく、現実のままにすっぽりとした「開かれた世界」が立ちあがって、もはや観念も物体も消滅した世界を現出させることの意義を見出しているといえよう。

メルロ＝ポンティは、「通俗的な視覚が見えないと信じているものに〈見える存在〉を与

近代主義者は事物崇拝のまま「ミニマル・アートやその修正物であるコンセプチュアル・アート」を擁護していき、そこでは対象主義を怠惰に押し進めていくのみである。しかしわれわれは、この人間中心主義の崩壊を目前としながら、近代の対象主義をア・プリオリなものとみなさず、それを真に克服して「メディアを構造へと解放する、新たな存在論の構築をこそ急がねばならない。」[註11]これが李の「世界と構造——対象の瓦解〈現代美術論考〉」の結論だ。

繰り返しをおそれずにまとめると、一九六九年の李は、関根伸夫をハプニングの「ハプナー」と定めて、「一連の「位相」という構造を行なった」作家と位置づけた。翌一九七〇年に刀根は、関根伸夫らの仕事を日本のアンチ・フォームの傾向の作家たち[註12]と呼んで、この時代の美術の問題系を示そうとした。そうして、二人ともに近代的な表象意識への批判を根拠として、関根のあるがままの世界を示すことに傾けている努力において肯定的な評価を与えたのである。

ハプニングについては、李の論考にあったように、カプローの一九五九年の個展「六つの部分からなる一八のハプニング」(リューベン画廊、ニューヨーク)からの名づけである。その発端にはポロックのアクション・ペインティングがあり、またジョン・ケージからの影響も無視できない。

える」こと、「むしろ無言の存在そのものが、自分でおのれ自身の意味を表明化することにいたらせ」(『眼と精神』)ることの構造性を指摘し洞察したといえよう。構造——それは世界の沈黙の茂みのなかでハプナーによって顕わにされた、マクラ言葉の姿である。[註10]

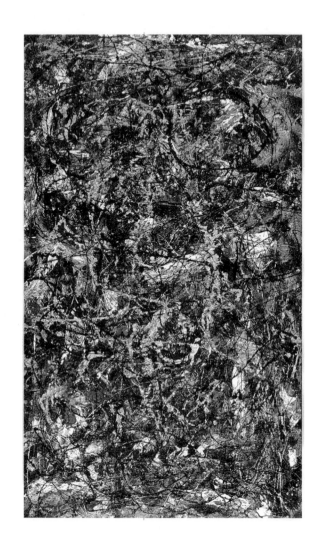

ジャクソン・ポロック《五尋の深み》 1947年
カンバスに油彩、釘、鋲、ボタンなど 76.5×129.2cm

アラン・カプロー《ヤード》 1961 年
The Artist in *Yard*, 1961, with his son
Environment presented for "Environments, Situations, Spaces" Sculpture garden at
Martha Jackson Gallery, New York
Photo: Ken Heyman

とりわけポロックは、速乾性の絵具を滴らせる「描く行為（ペインティング・アクト）」を特化し、身体の意識も客体としての事物と化すことによって、画家の行為そのものを純化・拡大し、ついにカンバスの限界を越えていくような「描く行為」そのものの抽出ともいえる絵画をものした。

その影響を受けたカプローはポロックの絵具や画布に替えて、都市ニューヨークの捨てられた廃物材を利用したコラージュ、アッサンブラージュとして画廊や日常の場に持ち込んだ。そのハプニングはより自由な環境を求めて、鑑賞者も巻き込み、描くという行為と場を三次元の部屋全体に拡張し、身体行為と物体（廃物オブジェなど）との相互作用を示す空間に拡大させた。カプローは、李のいう「見られるもの」と「見るもの」の垣根を超えて、非対象の特定の認識空間の広がりを生じせしめたのである。

ところで、一九六九年の李が関根伸夫をハプナーと位置づけたことについてである。遡っての一九六〇年前後、カプロー以外に、ロバート・ラウシェンバーグ、マース・カニングハム、ジム・ダイン、クレス・オルデンバーグ、ジョージ・ブレクトらのハプニング活動が知られている。では、李が右の論を執筆した時代において、日本のハプニング、ハプナーとはどのようにとらえられていたのだろうか。

『美術手帖』一九六九年一月号の特集「芸術の変貌 ポップ・アートとその後の芸術はどう変わっ

アラン・カプロー《6つの部分からなる18のハプニング》 1959年
18 Happenings in 6 Parts (Room 2), 1959
Getty Research Institute, Los Angeles (980063)
© Allan Kaprow Estate. Courtesy Hauser & Wirth
Photo: © Scott Hyde / ARS, New York / JASPAR, Tokyo, 2021 E4293

8章 イメージを失くしモノと対峙する――李禹煥の概念芸術批判

たか」の記事のひとつ「事典 明日の芸術を理解するために」の一項目に「日本のハプナーたち」（執筆‥ヨシダ・ヨシエ、同誌九七～九八頁）がある。ここでの解説の前提となっているのはカプローの活動のことである。日本ではその頃ハプニングやイベントとは名づけられていなかったが、一九五五～五六年頃に、具体グループがハプニング➡エンバイラメントといった方向を暗示する行為を発表していた。また、ケージのチャンス・オペレーションの思想は小杉、刀根らのグループ音楽によって実践的に紹介されていた。

赤瀬川原平、荒川修作、吉村益信、篠原有司男らのネオ・ダダイズム・オルガナイザーズ、ならびに土方巽の初期のハプニング的要素を持った舞踏は、一九六二年にオノ・ヨーコがニューヨークから帰国した頃には、それぞれ独自の方法を定着させ始めていた。一九六三年に発足したハイレッド・センターは、ネオ・ダダの熱狂性とは距離をとって情報操作のモメントを差し挟もうと登場した。その直後には東京中心の美術界の制度的権威への闘争を宣言する「九州派」が試みた儀式もあった。このようなデモンストレーションとしてのハプニングは枚挙にいとまがなく、いくつかはインターメディアの方向へ拡大解消されつつあり、一方、アンダーグラウンドの新しい領域を広げるハプナーたちがジャンルを越えて続々活動しつつある――これが事典項目「日本のハプナーたち」の結びである。

この事典項目の解説が、掲載時から考えて一九六八年時点での日本でのハプニング史観であるとすれば、李がいうハプナーの一点において、関根伸夫の六〇年代末の仕事は、グループ音楽、ネオ・ダダイズム・オルガナイザーズ、いだろう。これが時代の共有する日本のハプニングの認識であるとすれば、李がいうハプナーの一点において、

土方巽の暗黒舞踏、ハイレッド・センター、九州派という、一九六〇年代日本前衛芸術の本道という

べき線上に連なることになる。このラインから関根伸夫の仕事を読み直すことの可能性はあるのか。

つまり、関根の《位相—大地》（一九六八年）の公園の土を掘り出しての、同一のヴォリュームの円

柱状の凸凹の形状（フォーム）の視覚的なありように こだわらず、その、穴を掘る—土を運ぶ—土を

積みあげる、という行為とプロセスそのものを、たとえばグループ音楽やハイレッド・センターの活

動と並置することは可能なのか、というひとつの問いがここで浮かびあがる。

　たとえば、グループ音楽はもともと作家の集合体ではなく、集団即興演奏のために随時に結合した

グループであった。一九五八年に東京藝術大学音楽学部の一教室で始まり、一九六〇年の邦千谷舞踊

研究所第三回公演実験「舞踊と音楽——その即興的結合」（於：邦千谷舞踊研究所）参加の際にグルー

プ音楽と命名し、翌年の草月ホールでの活動ほかにつながっていった［註13］。グループ音楽にとって

即興演奏という「音楽」は、作曲者、指揮者、楽器奏者（歌手）、聴衆という専門分化をはるかに超

えたものとしてあり、曲をその場で即興的に作り演奏をエンドレスに続けていくものであった。とく

に重要なのは、作曲者と演奏者、そして聴衆が同一主体であったことである。いわば、演奏しながら

作曲し、作曲しながら聴き手にもなり、聴きながら演奏することという、字義どおりの即興の実践で

あった。初期の活動からそれは変わらず、とりたてて外部のオーディエンスの存在は必要なかった。

このグループ音楽が活動を開始した一九五八年は、ケージ来日以前であり、またカプローとほぼ同時

期にハプニングの内容と形態を持ち得ていたと考えられる。

演じ手と聴き手、すなわち作り手と鑑賞者が同一主体であることを考えてみたい。関根伸夫の《位相—大地》の制作過程を掲載した「美術の考古学」展図録『「位相—大地」の考古学』（西宮市大谷記念美術館、一九九六年）のフォト・ドキュメントがある。これを繙いてみると、《位相—大地》が、関根伸夫、小清水漸、大石桃子、櫛下町順子、上原貴子、吉田克朗による六名の共同作業でなったことは一目瞭然である。むろん指示を出すのは関根であるが、途中で加わったクレーン車の作業員も含め、みなが暗中模索しつつ検討・議論を重ねながら無為の労働に勤しむその姿は常に並行関係を持っており、そこでは、作り手と見る者とが同一主体となっているといえる。いま記してきたハプニングとしての《位相—大地》のあり方について、これが妥当かどうか問う前に、関根伸夫自身の制作メモに次のような文言がある。

〈創造〉することはできない。でき得ることは、ものの表面に付着するホコリを払いのけて、それとその含まれる世界を顕わにすることだ。顕わにすることが数学であり、美術であり、ハプニングであろう。（数学セミナー 1969.8）[註14]

ここでいう「数学」とは位相幾何学的な空間認識法のことであるが、関根にとっては、数学的秩序から世界の構造を把握していこうとする態度のことを指す。これは関根が制作にあたって終生こだわったアプローチのひとつであるが、《位相—大地》それ自体は、結果的に位相幾何学の原理そのも

のとは関係がなく、達成されたものの構造は初歩的で単純であり、その見えがかりは物体性や触覚的な物質性のほうがはるかにまさっていることは明らかである。ここでは、関根自身が「ハプニング」という言葉を記していることに留意しておきたい。

さてこれまで人間中心主義批判を背景として、その近代主義を否定する李と刀根の論を検証してきた。刀根にあっては「言語記号としての物体」という物言いに結びつき、また李は「見られる物」と「見る者」の垣根を越えた、観念も物体も消滅した世界を「構造」「構造性」という語彙で表明した。李はまた「メディアを構造へ解放する」ともいって、ルネッサンス以降の造形芸術としての美術メディアを放棄することを示唆した。その危機意識は、表現メディアたる「絵画」でも「彫刻」でも、また「建築」においても「写真」においても、一九七〇年前後の時代全体に共通するものであった。

その中心にあるのは、意識する主体(人間＝見るもの)と、対象化される客体(事物＝見られるもの)との上下関係のことであり、その支配関係を断ち切りたいというアポリアであった。本来、その所有関係(＝支配関係)にあってこそイメージが創出されるという、近代的な絶対矛盾があることを知りながらも、イメージを失くすことによって、物質＝モノと対峙したいという欲望に直截に結びつけていったのである。

たとえば、中平卓馬と森山大道の一九六九年の対談「写真・1969──写真という言葉をなくせ!」[註15]も同じ問題を写真メディアの機能面から議論するものであった。森山の『アサヒカメラ』での、

テレビのニュース画面や新聞写真の複写を盛り込んだ近作の連載「アクシデント」を題材に、森山にとって写真は芸術である必要はなく、記録を超えたもっと漠然としたものだ、と中平は発言する。ここで「漠然とした」というのは、カメラには眼の前のものすべてが現実として写ってしまうという、写真メディアの持つある意味でのルーズさを指している。中平は、森山の連載写真が既成の映像の複写を行なうことで、写真のオリジナリティに疑いを差し挟んだ功績を認めて、写真は無から有を創り出すものではなく、写真は「在るもの」の単なる複写にすぎない、といって二人は同意する。

刀根のいう「言語記号としての物体」、李のいう「観念も物体も消滅した世界」の言挙げと、写真の森山たちの危機意識と交差するのは次のような中平の発言ではないだろうか。

写真の場合、一つの被写体があってカメラがある。また写真を撮ろうという主体がある。これは当然な図式ですよね。この場合、初めはもちろん俺が撮るんだというのが前提だ。撮影するという主体があって初めて被写体がある。その関係は実は上下関係なような気がする。俺の方が被写体より上位にある。しかし、撮影が進んでゆくうちにこの上下の関係がだんだん崩れはじめた。被写体がどんどんせりあがってきた。そして同一に並び、ある一点で俺を追いこしてしまう。そんなことなんだ。この時、主体と被写体が入れ替わることには

ほとんど問題がないように思えた。後から考えてみるとそれを思いとどまったのはきっとシャッターをおすということによって俺の写真なのだという所有権を主張したかっただけからかもしれない。写真が本来アノニマスなものだとぼくはよく言うけど、具体的にそれを実感したと言ってもよい。[註16]

刀根はソシュール言語学を介した言語の問題を通して、李は現象学と東洋的自然観を通して、また中平は写真の複製性と匿名性を通して、近代のそして現代の芸術が突き当たった難問と向き合ったといえるだろう。一九六九年頃に李と中平が出会った当時、「あるがままをあるがままにする」という李の自説をめぐってのエピソードとして、李自身の回想がある。

僕があまりに「イメージを排除したい」というと、中平さんは「李さん、それは無理だよ」といいました。多木さんたちと一緒のときも、できるだけイメージからズレたところから現実を見ようとしていたから、「それをあまり言うとおかしくなるぞ」と、彼がしきりに注意していたことも覚えています。[註17]

カメラはなんでも写る、映ってしまう

——記憶と記録①

中平卓馬の「イメージからの脱出」(『デザイン』一九七一年一〜四月号、美術出版社)と、中原佑介の「剰余」としての写真」(『季刊写真映像』第七号、一九七一年七月発行、写真評論社)は、前者・中平の問題提起を後者・中原がじかに応答する関係にみえたが、しかしこの二論は、中原を司会として中平を含む計六名の座談「討論・風景をめぐって」(『季刊写真映像』第六号、一九七〇年一〇月、写真評論社)での議論を土台に、別々に執筆したものであった。

とりわけ中平の「イメージからの脱出」は、写真集『来たるべき言葉のために』(風土社、一九七〇年一一月)を刊行した直後の論考であり、初の写真集を上梓したあとの次なる展開に向けての中間総括でもあった。中平は先の「討論・風景をめぐって」で、写真作品を表現物として提示・公表することへの懐疑を主張した。このことは、写真表現の本質に抵触するものであり、いわば写真家という職能そのものを否定していくものだといってよい。

カメラのメカニズムは、外界の光をレンズや鏡を透して暗箱のなかに集め、感光剤が塗布されたフィルムの化学反応によって光の量の度合いに応じて陰影が定着されることで、外界の環境記号を画像として再現・再構築する。写真家が一枚の写真作品として提示・公表に至る制作プロセス(フィルムによって現像するマニュアル・カメラの場合)とは、だいたい次のようなものである。

写真家は、ある対象に向かってレンズを向け、カメラのファインダーの四辺を通して画角を決定し、何かしらの撮影動機とチャンスを得てシャッターを切り、フィルムに画像を定着させるのだが、その前にカメラ本体に装着するレンズの選定(焦点距離の短長やレンズの明るさ)、フィルムの感度

や種類、レンズの絞り値、シャッタースピード、距離測定によるピント合わせなどを設定する必要がある。

写真家は撮影のあと、装着されたフィルムに定着した画像を現像する。その複数のネガ画像のフィルムを印画紙にそのまま密着して光を当て「（原寸での）ベタ焼き」をして、ポジ画像となったそれらを並べて吟味し、画像を選択する。確定したその画像のネガフィルムを引き伸ばし機によって（引き伸ばし機のレンズの絞り値や露光時間の設定、印画紙の硬軟の種類を選択したのちに）拡大投影して、トリミングや覆い焼きなどの構成や加工作業を経て印画紙にポジ画像を焼き込み定着する。その写真原稿を担当編集者に渡して編集作業のあと印刷所で製版がなされ、写真家に校正ゲラが戻される。それをチェックし、校了して本印刷へと辿り着く。このような提示・公表へ至るプロセスの一切合切が、写真家にとっての撮影行為＝写真を撮ることである。

中平は、現場でシャッターを切る行為的実践の「経験的な一回性」において、撮影主体が客体を一方的に見ているのではなく、客体から撮影主体が見返される、または客体（＝モノ）が眼をあげて撮影主体を見つめる、見つめている、という双方向的な関係を見出した。しかしながら前述したように、その刹那の「経験的な一回性」の霊的ともいえる体験は、カメラのレンズ、フィルムの現像と印画紙への焼き込み、そして印刷のプロセスを経て公表された写真には映らないので、その関係を伝えることはできない。そうであるのなら、自分が毎日生きて、目撃する、見る、モノ（＝客体物）から

見られていることを感じる、見返されている、という実体験のほうがはるかに重要であり、カメラなんからいらない、肉眼と肉眼を持った身体があれば充分であると「討論・風景をめぐって」で中平は主張した。

中原は、中平のいう肉眼による、見る、見られるの関係の実感は伝えられないとの言に強く共感した。この実体験の絶対性において、本書第一章[註13]での引用を繰り返せば、中平の、写真を撮ることへの深い懐疑を中原は受け入れて「写真を撮ることとは「剰余」に過ぎないのではないか」、つまりは「写真は視覚の充溢ではなく、なにものかの衰失と引き換えでしか成立しないのではないか」と中原は論考「剰余」としての写真」(一九七一年七月)で指摘した。二人は実践と批評との立場を違えつつも、この一点つまりは肉眼による身体の知覚的経験を優位とみる立場を共有していた。

こういった中平と中原の問題共有の筋道を遡っていくと、ヴァルター・ベンヤミンの「複製技術の時代における芸術作品」(一九三五年執筆、翌三六年に発表、パリ)に触発されて、見ることとは何かをめぐる二人の議論があったことに気づく。

それは、中平の「グラフィズム幻想論1──網点の中のあの半裸の女たちは誰に向かって微笑み誰に向かってその太腿を開くか?」(『デザイン批評』季刊第一一号、一九七〇年四月、風土社。以下サブタイトル省略)と、中原「見るということの意味」(『季刊フィルム』第六号、一九七〇年七月、フィルムアート社)である。

両論ともに本文中にベンヤミン「複製技術の時代における芸術作品」(以下「複製技術論」と略す)

の邦訳文をあげており、このベンヤミンの論に大きな示唆を受けたエッセイであった［註1］。

とりわけ中原の論については、当時の現代美術の動向であったスライド・フィルム自動上映の多重投影装置、レーザー・ビーム、フィルムやビデオの動画など、環境空間に拡張していく多様な映像インスタレーション（当時は「環境芸術」ともいった）、またパフォーマンスや立体作品などを交えた「インターメディア」「ミクストメディア」などが唱えられた日本の状況を睨みながら、ベンヤミンの「複製技術論」を誠実に受け止めようとするものであった。また『複製技術時代の芸術』（ヴァルター・ベンヤミン著作集2、晶文社、一九七〇年）には「写真小史」（一九三一年）が併載されており、「芸術と写真との間の目下の関係を何よりも特徴づけているのは、芸術作品を写真に撮ることによって両者の間に生じた緊張が、まだ解決されていないことだ。」［註2］と書きとどめて、ベンヤミンが一九三五年に書き始めることになる「複製技術論」の構想を暗示していた。

さてここでベンヤミンの「複製技術論」の内容を簡単に記しておくことにする。この論のタイトル「複製技術の時代における芸術作品」には、「複製が技術的に可能となった時代における芸術作品の位置」といった意味合いがある。高木久雄と高原宏平が訳した紀伊國屋書店版（一九六五年）と晶文社版（一九七〇年）の出版年を考えれば、いずれも一九七〇年前後から七〇年代を通して、日本でもっともよく読まれた芸術に関する論考のひとつであるといっていい。

ここでは「写真」に対置する芸術作品一般を「絵画」と前提して要約と補説を行なってみる。

絵画作品は、ルネッサンス期に人間を中心とする自然光に満ちた世俗世界が描かれる対象となり、おおむね再現模倣的な自然主義的態度を通して三〇〇年以上にわたって受容されてきた。しかし一九世紀に入ってから、モノ（＝客体）のディテールの再現画像の定着を可能とする写真（＝複製技術）の開発や、それを応用した映画の上映活動の拡大において、絵画芸術の「経験的な一回性」というべき礼拝的価値が凋落していった。そこでは作品が発する霊的なるもの（アウラ）が減衰し、映画館内での集団鑑賞で起きるような気散じ（いわゆるイージー・ウォッチング）状態における、啓蒙性と批判性を併せ持った鑑賞のあり方が展示的価値として浮上してきた。

いまここに一品しかないという絵画作品への瞑想的とも魔術的ともいえる礼拝的価値から、複製の複数性ゆえに散漫な態度による鑑賞をいざなう展示的価値が優位となっていくなかで、これまでの視覚芸術を支えてきた機能と受容の形態に質的な変化が大きく生じてくるであろうというのがベンヤミンの「複製技術論」の主旨である。

ここでいう一九世紀に入ってからの変化とは、一八三九年のダゲレオ・タイプの写真原理の公開と、一八九五年リュミエール兄弟のシネマトグラフの映画上映活動の開始、この二つの技術開発による新しい複製技術を応用した視覚芸術（写真、映画）を指している。ただしベンヤミンの論の運びからは、写真や映画、いや、はるかに古くは木版や活字組版印刷（凸版）、また銅版画や石版画そして四色オフセットのような多量の印刷に耐える複製メディアによるところの「新たな芸術」としての位置づけと、ここにひとつしかない芸術作品を複製として画像化したものとの違い、つまり「複製の芸

術」と「芸術の複製」との次元の違いが不分明なところがある。しかしまた、その曖昧さゆえに読者の思考を絶えまなく誘い続けていることは、すでに指摘されているとおりである。

ともあれ、ベンヤミンがこの論を執筆していた時期とは、写真映像の定着方法の発見からほぼ一〇〇年、映画（フィルム・ムービー）の公開上映から約四〇年を経た時代であり、すでにチャーリー・チャップリン監督・主演の映画やウォルト・ディズニーのトーキー・アニメ（モノクロ）の制作システムと生産・配給のメカニズムを象徴とする巨大な映画資本による映画の産業化時代に入っていた。つまりは、芸術鑑賞の質的な変化を及ぼす、ベンヤミンがいうところの複製芸術とは、写真原理に基づいた映画メディアのことだといっていい。

このベンヤミンの「複製技術論」をめぐる、中平の「グラフィズム幻想論1」と、中原の「見るということの意味」に戻って、一九七〇年の二人の論考を対照したい。

北米の作家ノーマン・メイラーの、アメリカの日常生活に必要な商品は何らかのかたちですべてが性の物神的代替物として消費者に与えられているという指摘を冒頭に掲げて始まる中平の論は、大量に印刷されて全国に出回る週刊誌・月刊誌のグラビア印刷や四色オフセット印刷による女性ヌードのピンナップ写真における性の物神化（＝商品化）についての考察である。まずこの網点のなかに成立する「女」は印刷という技術によってはじめて成立する「女」たちなのであって、それは「女」についての記号というよりも、それ自体が実体となったモノにすぎなくなっているという。

続けて、ベンヤミン「複製技術論」の、写真メディアの発明と流通の拡大によって礼拝的価値が減衰し、展示的価値へと置き換えられていくという指摘は、一面において状況を正確にとらえていた。しかし三五年ほど経過したこの現代の過多というよりも、もはや飽和的な状況において情報は必要の限度をはるかに超えてしまっており、写真の本来的な価値としての展示的価値がいかなる機能を果たしているかが、もう一度検証されねばならないという。

　一枚のピンナップ・ヌード写真に見入る一人一人はその写真を通して現実の女を夢見ているのではない。彼は網点となった印刷物（略）を礼拝物として受入れているのだ。そしてその礼拝物とは、資本の論理によって生みだされた商品そのものであり、網点の中の女たちは、ぼくにではなく、あなたにでもなく、苛烈さを欠いたぼくらの性の総体に向かって微笑みかけ、その太腿を精一杯わいせつに開いてみせているにすぎないのだ。（略）それはちょうど、あらゆる商品があなたにでももう一人のあなたに向かって開かれ、不特定多数の購買欲に向かって貪欲に開かれているのとまったく同じことである。［註3］

　こういった視覚を含む情報一般の飽和状況というべき大量消費社会においての視覚的な露出は不可避的に生み出されてきており、そのことを懐古的に拒否してみても何も始まらないと、中平は結論へと筆を進める。それなら写真家に何ができるのか。それが唯一可能な問いであるとして、次のように

いう。写真家の可能性はいきつくところは「網点」であり、つまるところ商品であり、資本の論理に服従するという現実がある。そのなかでしか写真家は生きることはできない。考えられる唯一の答えは、写真を指示機能そのものにふたたびひとり返すことである、と。

なぜなら、〈芸術〉とはベンヤミンの指摘通り、他処ではない今ここに在ることによってもたらされる聖なる礼拝物なのだし、礼拝物である限り、それは充分に取引きの対象になるのだから。（略）写真を芸術作品などというまやかしの価値から、現実の影を色濃く留めた、ただのミリューに奪還せよと主張してきた。しかもそれは窮極的には匿名のミリューでなくてはならないと主張してきた。[註4]

なぜ写真は匿名であらねばならないのか。いわゆる芸術家による一品の芸術作品への署名（どの作家が描いたものかという保証として）において商品的な価値が決定する。しかし、指示機能に徹して対象がはっきりとした匿名の写真画像が、ビラ（チラシ、フライヤー）のように安価に大量に印刷されて流通していくことにおいて、それは個別の資本や作家個人の著作として私有されない、中庸な媒介的環境（＝ミリュー）となって拡散していく。こういった匿名の表現は（このときもはや「表現」という言葉は成立し得ないが）、この資本の商品化過程の回路から逃れられない現在に対置する、ひとつの現実的な可能性として有効であるはずだ、と提起して中平は「グラフィズム幻想論1」（なお

中平卓馬「写真・1970《風景1》」(『デザイン』1970年2月号に掲載)

中平卓馬「写真・1970《風景2》」(『デザイン』1970年4月号に掲載)

　9章　カメラはなんでも写る、映ってしまう――記憶と記録①

森山大道写真集『写真よさようなら』1972 年に掲載　©森山大道写真財団

同タイトルの続編は公表されていない）の筆を擱いている。

写真の役割を指示機能そのものにとり返し、まやかしの価値から現実の影を色濃くとどめるただの匿名のミリューに奪還せよ、という主張は理解可能であるが、これはいったいいかなる写真の内容（＝表現）を指しているのだろうか。

この論の発表と中平の最初の写真集『来たるべき言葉のために』（一九七〇年一一月）の刊行は同年であった。この第一写真集に見てとれるのは、現場の撮影のピント（絞り値による被写界深度を含めて）こそ合っているが、フィルムの現像や印画紙への焼き込みの際の現像温度の高低や絞り値の設定においてアレ、ブレ、ボケが強調されたもので、その像の不明さはたしかに数多の芸術写真や社会派リアリズム写真の対極にあるようにみえる。しかしながらこのモノクロームの写真群は、あたかも水墨画のようなトーンとリズム、そして大胆な破調の構図とがバランスよく収まって、総じて抒情的な「表現」に仕上がっているともいえる。そのリリカルな気韻が伝わってくることにおいては、中平自身のいう写真を指示機能に特化する中庸性としては、まだ不徹底であるように思える。

中平自身がいう、写真の「まやかしの芸術性」から遠く離れるための指示機能、匿名性、メディアとしての中庸性ないしは前景化という点では、むしろ写真集団プロヴォークの同人であった森山大道の写真集『写真よさようなら』（写真評論社、一九七二年四月）がよりよき例題となっているだろう。写真家・森山大道その人の「表現」であることにおいて匿名の作品ではないが、この三点を飲み込んだかたちでの写真集として読み直すと、そこに特記すべきものがある。

『写真よさようなら』で明らかにされた写真の指示機能とは、「何が写っているか」「何を映そうしているか」というその指示対象のあれこれではなく、カメラのレンズを向けシャッターを切れば、写真は「何でも写る」「何でも映ってしまう」というカメラの器械的機能を直接に指示していることである。この写真集を手にとれば明らかなのだが、ここに印刷されてある写真画像が眼に指示しているも、すぐには何を写したものなのかわからない。ある画像はどうやら水槽にいる鮫のようであるが、それは水族館に行ってガラス越しに実物を撮ったものなのか、水族館を紹介したグラフ雑誌の一部を複写したものなのかがはっきりしない。

同様に、それがテレビのモニター画面からの一シーンなのか、映画館でのスクリーンでの隠し撮りの一枚なのか、新聞や週刊誌の複写なのか。はたまた、みずからが空撮りして廃棄したフィルムや誰かが捨てた印画紙に映っていた偶然のそれなのか。あるいは、ときにフィルムを巻きあげるためのパーフォレーションが画角から外れて剥き出しになって、その高感度フィルムの商品名までが映った画像もある。いずれもすぐさま画像の意味内容を読み解きほぐすことはできない。

この森山大道写真集『写真よさようなら』は、公表された映像が実写であれ、実写の複製であれ、複製の複製であれ、写真はもともと複製の機能を持っていることにおいて、「何でも写る」「映ってしまう」という冷厳な事実を徹底的にあらわにしている。いうまでもなく森山にとって、カメラの機能とはしょせん現実の複製にすぎないのだという自明性は、プロヴォーク同人の中平や多木浩二たちとの集団的な議論が反映されているはずである。『写真よさようなら』の掉尾を飾る「8月2日山の上

ホテル　対談中平卓馬─森山大道」の日付からみると対談は一九七一年の八月に駿河台（東京・お茶の水）にある同ホテルで行なわれたようである。　語られていることは、カメラには「何でも写る」「映ってしまう」という自明の事柄に対する絶望と諦念である。

「たとえば『もうやることなんてないんですよ』というような言い方ではなく、本当はやりたいわけだけど、何をやっても現実を捉まえられないといった焦燥感をもつ。」「（本を読めば＝引用者）それについて、こう思うとか、ああ思うとか、いや反対だとかいったことなら書けるだろうし、あるていど成程と思わせるものは何がしか書ける。　しかしそうすると、ぼくが今こうやって生きていることとだんだん遊離していくことが歴然とわかるわけだ」[註5]。　そのような状態をようやく切り換え始めている、といって中平は次のように森山にいう。

ひとつは日記を書くということ、あとひとつは小学生の時の宿題でよく書かされた観察日記みたいに一日一枚の写真を必ず撮るということ。　それは、個人的に撮る写真を含めて、作品をつくるという意識なしで撮る。　その二つのことをやり始めているわけなんだけども、そのことと、あなたが言っていた、ある一日の街を、あるいはある一日のテレビの画面全部を複写したいということと重なってくるような気がする。[註6]

森山大道写真集『写真よさようなら』が、中平が対談の時点で指摘するような、実際にある一日の

テレビの画面の全部を複写したものかどうかはともかく、画像記号の不明さにおいて、その画像が実写であろうが複写であろうが、何が映っているかのイメージの問題ではなくなってしまう。そこでは撮影者がどこにいつ立ち、どの場所でカメラのシャッターが切られたのかという「日付と場所」のアリバイだけが宙吊りにされたまま残されるのである。

一〇章

ベンヤミン「複製技術論」を超えて

——記憶と記録②

第九章ではヴァルター・ベンヤミンの「複製技術の時代の芸術」（以下「複製技術論」と略す）を軸に、中平の「グラフィズム幻想論1──網点の中のあの半裸の女たちは誰に向かって微笑み 誰に向かってその太腿を開くか？」（一九七〇年。以下サブタイトルは省く）から森山大道の一九七二年発行の写真集『写真よさようなら』をつなぐ思考の糸を辿ったが、本章でとりあげる中原佑介の「見るということの意味」（一九七〇年）は、中平の議論にじかに対応する論考といってよく、ともにベンヤミンの「複製技術論」の強い影響下にあったものである。中原はまず、人は旅行先でなぜ写真を撮るのかと問うて、その目的はそこで撮しとられたイメージにあるのではなく、ひとりの人間がいまそこにいることの証拠物件として写真が生み出されるのであり、もしイメージだけなら絵葉書で充分であるという。次にあげる文は第二章で引用した中原のイメージ論だが、重要なのでいま一度その章句を引くことを許されたい。

　今、そこにいるということの意識は、（略）他者を媒介にしてうまれる一瞬の自覚のようなものである。なにげない1本の木でも、この自覚をひきおこすのに十分なのだ。そのとき、それを見た人間は、ただ木を見たというだけでなく、同時に、自分を見出したということになろう。こうして、1本の木と人間は消しがたい関係のなかにおかれる。カメラがその木に向けられるとしても、写真は木のイメージを記録するのではない。この一瞬の消しがたい相互関係の記録としてうみだされるのである。［註1］

翻って、絵葉書がどんなに精巧にできていても決定的に欠落しているのは、この事物と人間の相互関係にほかならず、絵葉書の「よそよそしさ」はそこに起因する。したがって、旅行先で人が写真を撮ろうとするのは、みずからにとってそこでの絶対的なイメージを求めているわけではなく、写真はその関係の記録において不可避的に映ってしまうイメージにすぎないともいう。さらに続けて、この写真の記録性という意味でウジェーヌ・アジェのそれは記録写真といってよいが、われわれはイメージがある現実と結びついていることを知っているにせよ、写真のイメージがいかに厳密であっても、街路であれ一枚の紙の上の光と影の陰影にすぎない。写真のイメージはそれが木であれ、現実そのものだとは思わないことも知っている。なぜわれわれは不信と懐疑の念を抱かないのか、と問う。

どのような写真であれ、それは生身の人間をこえた産物ではなく、そこには人間の参与があるということが、写真が現実と結びついたものとして、われわれに立ちあらわれてくる唯一の根拠なのである。たとえ、それが肉眼では見ることのできない顕微鏡写真のようなものであっても、このことは原理的には変わりない。（略）ある人間がその関係をうみだしたことが本質的なのだ。写真の無署名性の根底はここに存在する。［註2］

今日氾濫している写真は、写真というより印刷技術のうみだした別のなにものかであり、

そのとき、写真はその印刷技術の一環として、そのなかに完全に一体化された技術との一段階というふうに過ぎない。そこでは、写真における人間と事物の相互関係は姿を消し、写真は〈もの〉の生産と同一の次元に置かれてしまう。[註3]

では、中原が問う、印刷技術の一環としてそこに組み込まれ得ないものとは何なのか。

中原は、その具体例をあげるのに中平の「グラフィズム幻想論1」に言及する。このなかで中平は、ピントがぼやけ複写に複写を重ねた、巷間に流布されているいわゆる「エロ写真」の一枚に「なぜかぼくに、ある種の intimate なものを伝えてくる。それはたしかに一つの個人性が、実際の性交が行なわれているその場のもつ個人的に閉ざされた空気感を伝えてくるのだ。」[註4]といって、連れ込みホテルの一室で撮られたであろう交合する二人とそれを見る匿名の写真家のプライベートな視線のあり方に、当時の有名写真家による商品化された芸術的ヌード写真（たとえば、加納典明、篠山紀信、立木義浩らの）との違いを比較して論じている。

中原は、中平個人の「私的 intimate な気分」に立ち入る権利を持たないが、とことわったうえで「かれがここでいう《その場のもつ個人的に閉ざされた空気感》というのは、理解できるような気がする。（略）そこには、印刷技術の一環としてそこへ組みこまれた写真技術ではないものが残存しているからである。（略）その関係はひとつの場のようなものとして、われわれと事物を結びつけるのである。」[註5]という。中原がここで強調することとは、イメージを「見る」こととは——イメー

ジを解読することではなく――人間と事物を結びつける場を感得しようということなのである。

　そもそも、イメージとは、われわれの事物の関係そのものだからである。裸の現実、あるいはわれわれの前で赤裸な姿をみせている現実などというものはあり得まい。イメージはイメージの修正、改変として客体化されるのである。しかし、それもまたイメージであることにはかわりない。[註6]

　言語の間接性と比べてイメージは直接的であり、イメージがすべて言葉に還元され得ないように現実もまたそうであることに本質的な変わりはない。まさにそういう意味においてイメージはより直接的なのである、と中原は、本論「見るということの意味」で結論づける。

　イメージとモノ（＝事物）の関係をあくまでも人間一般の創造性と客体世界とのもつれ合いにすぎないとみることで、事物（＝客体世界）は「赤裸な姿をみせている現実」ではあり得ないという中原の断言は、これまで紹介してきた「もの派」をめぐる論議とは大きな隔たりがある。しかしその「もの派」の言説を通しての、中原自身をして誘い出した思考の水位だとすれば、この指摘はこの時代における議論の全体を見透かしていく手立てとなるに違いない。

　さて次に、これまでの中平と中原によるベンヤミンの「複製技術論」を通した写真の複製性をめぐ

る論点を踏まえて、映像とアウラをめぐっての中原のエッセイ「記憶と記録についての小論」（『季刊フィルム』第一二号、一九七二年七月）をとりあげる。

ベンヤミンは「複製技術論」で、観客に相対し生の身体をもって演技する舞台俳優と、映画カメラのレンズに向かって演技をする映画俳優との違いをあげて、舞台俳優のアウラ（＝オーラ）は目前の観客にとって「いま・ここ」のアウラと直結している、という。しかし映画俳優においては、観客の代わりにカメラという器械装置が据えられることで俳優のアウラはなくなり、スクリーンで演じられる役柄のアウラも消え去ってしまうと述べた。中原は、映画において俳優の生身の肉体を包むアウラが解消される事実は、いかなる映画資本の力によってもカバーしうるものではなく、スター崇拝はスクリーンの外の新聞雑誌やラジオなどのマスコミを通して人為的に作り出すほかなかったとつけ加えている。

中原は、ベンヤミンのいうアウラの問題を写真メディアからさらに、一九七〇年前後のテレビ視聴文化に敷衍して、映像メディアにおける「記憶と記録」を主題化し、ビデオレコーダーによる映像録画・再生装置が一般家庭に普及していない時代の（美術家個人が購入するには高価すぎて、大手電気メーカーの貸し出しに頼っていた）ブラウン管の画像イメージも視野に収めている。

まず中原は、この一九七〇年前後の時代の大衆文化とテレビメディアのあり方を指摘するのに、テレビのボクシング中継のアナウンサーが、ある若い選手がボクサーになった動機を「テレビに出たいからだ」と解説したことを例にあげている。このような視聴者参加番組などにみる「テレビへのあこ

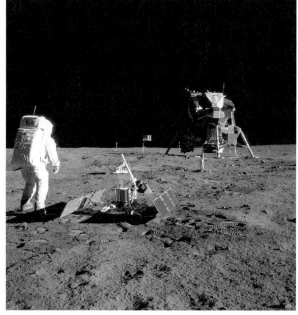

北京空港に到着したリチャード・ニクソンと出迎える周恩来（右）
1972 年 2 月 21 日　©AFP ＝時事通信社

着陸船のそばを歩くアポロ 11 号のバズ・オルドリン飛行士
1969 年 7 月 20 日　©AFP PHOTO / NASA / Neil Armstrong

がれ」の心情は、テレビの果たしている役割についてのある直感的な把握がある。テレビはマスメディアの王者であるが、自己の存在を広く知ってもらうのならスポーツ新聞か雑誌のニュース報道でもなしうるはずであるとして次のようにいう。

改めていうまでもなく、テレビのブラウン管は、月面に降り立った宇宙飛行士も、北京空港を周恩来と並んで歩くニクソンも、わが国会の予算委員会の光景も、国立競技場でのサッカーの試合も、テレビにあこがれた若いボクサーの登場するボクシングも、それらの出来事の空間的距離の如何を問わず、眼前間近な一定の距離のところへ映しだす。つまり、それはテレビ・カメラの及ぶ限り、どのように〈遠く〉の光景でも、ごく〈間近〉にイメージとして引きよせるのである。［註7］

ベンヤミンが「複製技術論」で、アウラとは「どんなに近くにあっても、遠い遥けさを思わせる」一回限りの現象と規定したことを逆転させ、ブラウン管上のイメージは、どんなに遠くにあってもそれを眼前に引き寄せる現象であるとして、そこではアウラの減失を引き起こす、という。いわゆるこの茶の間のテレビは、ブラウン管の非−礼拝的価値をよくあらわしており、それがテレビのブラウン管のイメージの持つ批判力なのである、と。つまり、ブラウン管に映るものがなんであれ、すべてをイメージとして同質化させ、社会における位階性や序列、モノのあり方の連関と順序というものを曖

味にしてしまう。その完全平等主義は、ブラウン管に映るイメージがアウラを持たないことの意味であり、それはどんなに「遠く」のものも眼前の「間近」に引き寄せる積極性であるといい、そこで写真（＝映画）とテレビそれぞれの可能性を選り分けている。

一方、このブラウン管上のイメージはアウラを持ち得ないが、テレビというメディアは逆比例するもうひとつのプロセスを同時に引き起こす。このもうひとつのプロセスとは映画にはみられないものであって、ブラウン管上のイメージはどんなに近くにあっても、その実体はかえって遠い遥けさを強めていくと、中原はベンヤミンのアウラの定義にならって指摘する。

たとえば、米国の大統領はブラウン管上ではごく間近な親しみ深いイメージとなって姿をあらわすかもしれないが、しかしそれとは裏腹に、その本尊はアウラにくるまれていく。つまりテレビでは、実体のイメージのアウラを失うほどに、その実体はアウラを帯びていくという、まったく相反する要素の同時現象が起きるのである。その、テレビの同時に背反する役割性を正確に用いたのが、北京空港で中国の周恩来首相と並んで歩くアメリカ合衆国大統領リチャード・ニクソンの「テレビ外交」であった。

テレビ・カメラの前に立つ人間は、映画のカメラの前でフィルムにすべてが吸いとられてしまうという事実にうちふるえる人間と同じではない。映画のカメラはフィルムという製品に向けて開かれている吸いとり口のようなものであるのに対し、テレビ・カメラは視聴者に

直接通じている窓口のようなものである。映画俳優とテレビ・タレントはこうして区別される。テレビでは、ブラウン管のイメージとそれに対抗する実体という二元性が存続し、テレビというメディアはそれらを結びつけているのである。／私はテレビというメディアそのものを政治的だとは思わない。しかし、テレビにおけるこの二元性は、イメージと実体の背反するプロセスの同時現象をひき起こし、それは高度の政治性を発揮しうるのである。[註8]

このテレビの引き起こす政治性＝メディアの操作性とは、イメージの非アウラ化（どこにでもいるような身近な親しみやすい大統領として）現象と、実体のアウラ化（国民投票で決定した国内唯一の大統領たる本尊として）現象の、二重現象にどのように介入するかによる。ひとつはその二重性を故意に強めるか、あるいはそれを反転して「実体のアウラ」を「イメージの非アウラ化」によって軽減するかのいずれかだという。

後者はいわば、大統領という実体にまとわりつくアウラ（＝礼拝的価値）を、ブラウン管上のごく間近な親しみやすいテレビの同質化されたイメージ（＝展示的価値）によって減失させていくということである。ただし重要なことは、テレビの二重プロセスといえども、いずれにせよそこに映し出されるイメージは対象の全体であるはずはなく、その断片、部分であるにすぎないという断りを入れている。それを前提として、この断片、部分において、政治性＝メディアの操作性に大きな役割を果たすのが「解説」であり、「コメント」なのであるとし、「コメントはこの場合、アウラ化を助長もすれ

ば、軽減もする」[註9]とつけ加える。

　さらに中原は、この本論の表題にある「記憶」と「記録」の差異について論を展開する。ブラウン管上のテレビのイメージは、時間的に継起するイメージであり、その物質的な基盤とともに所有することは不可能である。ゆえに、テレビの映し出すイメージは「記録」ではなく、われわれの「記憶」に属している。それが実体のオーラを作り出す地盤であり、テレビメディアはそれを一挙に「不確かな記憶の領域」に短絡させる強大な力を発揮することができる、と。

　写真はベンヤミンのいうアウラとどのような意味でも無縁になってしまったというわけではない。じつは、写真の持つ記録性のなかへアウラが姿をひそめるのである。ここでベンヤミンが前出の論文の注として次のように書いていることを想起するのも無駄ではあるまい。《形象の礼拝的価値が世俗化するにつれて、その一回性の基底にかんするイメージがますます不安定になる。礼拝像そのものの姿にひそんでいたはずの一回性は、もちろん完全といえないまでも、ある程度背後におしやられて、受け手がわのイメージにうつる芸術家自身ないしその造形能力というきわめて表面に浮かびあがってくる》写真の場合、この〈経験的一回性〉とは、あるものが写真に撮しとられるという歴史的事実を意味する。つまり、あらゆる写真は、日付けと場所を持つということである。アウラは眼前の写真という視覚の形式ではなく、写真を撮るという行為のなかに転移する。[註10]

写真においてはアウラがすべて喪失するということではなく、撮られた写真にはいずれも「そのとき・そこで」の日付と場所を持つことで記録性があり、アウラは、撮影者が間違いなく「そのとき・そこで」シャッターを切ったという「経験の一回性」に転移するというのである。この「そのとき・そこで」の「経験の一回性」は写真を撮る人間の実践行為として私有されるものであっても、他者には共有不可能なものである。しかし、もしその「経験の一回性」の偶発的で純粋な体験が撮影者に私有されたにせよ、そこに現出した写真の画像イメージそのものは撮影者自身にとって私有されるものではない。

　たとえば、こういうことであろう。鑑賞者にとってウジェーヌ・アジェの撮った写真は、対象たる客体からアウラをはぎとり解放し、物質（＝モノ）の客観的な構造があらわになって、鑑賞者はそこで現実的にモノを見る観察眼が鍛えられた。そこに至ってはじめて、鑑賞者にアウラを発見せしめることができる。その剥奪されたアウラの代替でもあるかのように、写真のアウラは、アジェが何年の何月何日のいつ頃に何通りのどこからどこに向けてシャッターを切ったかという、日付と場所のある瞬間的な唯一の撮影行為すなわち「経験の一回性」に転移する。しかしそこで切りとられた一枚の写真は、アジェにのみ私有されるところの画像イメージではあり得ない、ということである。

　少しややこしい説明だが、絵画芸術は制作行為の「経験の一回性」と、絵画という「形式の一回性」とが直接に結びついており、そこに「絵画の一品性」という性格の基盤がある。それに対して、写真

の場合の「経験の一回性」は写真のイメージを支えるもののひとつであるが、具体的に画像として姿をあらわすことはない。なぜなら、どんな写真でもフレームで切りとった対象の断片的イメージであり、部分としてのイメージでしかないからである、と中原は繰り返している。いわば絵画芸術は、絵画形式さえ踏まえれば、自由に画面に向かって自己を解放していく「経験の一回性」の魔術的な世界、すなわち画家にとってその描かれた世界がすべてであるが、写真は環境記号を再現するにしても、あくまでも切りとられた断片にすぎない、それはすべからく世界の切片でしかない、ということである。

　かつて、私は〈″剰余″としての写真〉（略）という文章を書き、そこで《写真を撮ること》が〈剰余〉にすぎないのではないかという意識は、ことばを変えれば写真は視覚の充溢ではなく、なにものかの喪失と引き換えでしか成立しないのではないかという自覚にほかならない》と述べたが、それはこの写真を撮るという行為の一回性と、写真のイメージが全体性を持つものではないという冷厳な事実のギャップにもとづいているのである。[註11]

　「そのとき・そこで」シャッターを一度切った時点において、撮影者にとって現在形の「いま・ここ」での経験の一回性があるが、時間を経て（遅延をもって）写真が提示・公表されたときには過去形の「そのとき・そこで」撮られたという厳然たる事実となる。写真を撮る行為である、ファイン

ダーを覗きシャッターを切る一瞬のイメージと、メディア転換され印刷・公表されたイメージとは直結していない。

光の現象がフィルムの乳剤を化学的に変化させ、像があらわれ、紙に焼きつけられ、紙焼き原稿から製版過程へ、製版から印刷へ、という複数のメディア転換がなされる。個人の撮影行為の経験の一回性が、集団による複数のメディア転換を通して社会的現象となっていく。それは、ただちに同一のイメージ画像が多量にばらまかれるところの「量」の問題を意味しているのではなく、個人の一回限りの行為から引き離されて複製化され、別の社会的文脈のなかに据えられていくところの「質」の問題として、中原はとらえる。

〈展示的価値〉の重視によって、あるものがどのように〈展示〉されるかということへの関心が生まれる。どのように〈展示〉されるかというのは、どのような意図と目的によって、人々の眼前にさらすかということである。つまり、そこに〈展示〉の政治的であろうと非政治的であろうと党派性が不可避的なものとして介在するのである。[註12]

このようにして中原は、複製イメージ画像の大量の複数性とその繰り返しの「量」としての問題ではなく、視知覚・身体知覚にとっての「質」の変化を問題としてとらえていく。いずれも事実を要素としてイメージを映し出す映像メディアたる写真の機能とテレビの機能の違いを引き較べてみせてい

る。蛇足だが、中原が執筆時の一九七二年のテレビ放送といえば、東京圏の地上波キー局は民放四社と日本放送協会（NHK）しかなく、またビデオ録画装置は現在みるようなかたちでは一般家庭に入っていなかった時代である。

写真は「そのとき・そこで」という私的個人の絶対的な経験の一回性が複製によって社会化される。大量複製によって社会化されると私的性格は払いのけられてしまうが、それは記録性を基盤としている。一方、テレビ放映は鑑賞者に向けて、記憶に基盤をおいているが、その個々に私有されたイメージは時間が経つにつれて変貌し不確かなものになっていく。その曖昧性が、実体のアウラ化を新たに支えていくのである。

中原は、それを前者＝写真の持つ「時間的アウラ」といい、一方の、記憶を基盤とする後者＝テレビにおいては、イメージの私有観念が社会的な所有関係に支配されていくことで、その実体のアウラ化は心理的には「空間的アウラ」になっていくという。視聴覚メディアは、この記録に関係した時間的メディア（対象の時間的なアウラの形成において＝写真）と、記憶に関係した空間的メディア（対象の空間的なアウラの形成において＝テレビ）の二つに大別できるといっている。いずれも事実と対応する映像イメージとしてあるのだが、それが時間的アウラ、空間的アウラと結びついていくうちに、あたかも綜合的な分析能力を保持しているかのようにみなされていく。だがしかし、その分析能力をよりよく発揮するメディアはテレビのメカニズムの内側にあり、それはビデオテープであると中原は結論へ向かう。

それは、経験の一回性とそのイメージとしての複製化による分離というプロセスそのものへの直接的介入を可能とするのである。このプロセスへの介入によって、時間的アウラは曖昧とならざるを得ない。ヴィデオでは複製化という概念が特別な意味を持たないのである。ヴィデオは〈メディアのためのメディア〉からはみだす技術である。［註13］

これは空間的メディアと時間的メディアの新しい結合である。

日本の家電メーカーが一般向けビデオの録画・再生機器を開発し、ほどなく肩掛け式のビデオカメラとレコーダーを備えたポータブルな機器を市販したのが一九六〇年代の半ばであった。これは操作が容易で専門家やスタッフが不要であり、録画したものをすぐ見ることができる特長がある。つまり、ビデオテープは、8ミリや16ミリのフィルム映画のように現像する時間の必要がないのであり、リアルタイムでモニターに映し出すことができる。また、計画的に繰り返しや時間の遅延効果を駆使することによって、分析的でありながらも、あたかも日記の話し言葉のような時間を超えた反復や遅延といった編集媒体として登場してきた。つまり中原は、このビデオ機器による時間を超えた反復や遅延といった編集媒体として登場してきた。つまり中原は、このビデオ機器による時間を超えた反復や遅延といった編集の可能性において複製化という概念が失効したのであり、その話し言葉のように操ることの可能性をして「空間的メディアと時間的メディアの新しい結合」と定義したのである。

中原はとくにそれ以上のことは記していない。「マス・メディアと関係づけられたわれわれの記憶

も記録も、もはや自然的なものではない。自然的なものは、人為的なものの変数としてひきだされるのである。それがメディアという技術のもたらす本質である。」[註14]として、この「記憶と記録についての小論」（一九七二年）を閉じている。

「複製技術論」は、ベンヤミンの諸論のなかでもっとも早く邦訳された論考である。この一九三〇年代のテキストの邦訳は一九七〇年代を通して、写真・映画・美術ジャンルなど視覚芸術に携わる人々を中心に多くの読者を獲得した。このことは、一九六〇年代半ばから後半にかけての国内で8ミリフィルムをマガジン化したホーム・ムービーの普及やビデオ録画・再生装置の普及、つけ加えれば普通紙複写機の開発という大戦後の科学技術革新の成果とその民間転用（スピンオフ）というかたちで、一九七〇年前後に視覚的な複製メディアの転換が雪崩を打って起きていたことと無縁ではないだろう。この時代の多量のイメージ画像の放流は「量」としての問題ではなく、身体知覚にとっての「質」の問題としてとらえ返さなければならないという中原の指摘は、一九三〇年前後と一九七〇年前後の時代に、視覚にかかわる芸術をめぐっての世界的な危機意識が浮き彫りにされたことを証明しているだろう。

なぜ写真＝虚像に現実を感じるのか

——闇に向かってシャッターを切る榎倉康二

第九章で中平卓馬と森山大道との対話について考察したが（一六三〜一六五頁）、もともと写真（＝カメラ）に備わっている機能とは、「何が写っているか」ではなく「何でも映ってしまう」という直接的な指示性なのである。

それは一九六八年に結成した写真集団プロヴォークの岡田隆彦、高梨豊、多木浩二、中平、森山（プロヴォークは一九六八年一一月に『provoke ——思想のための挑発的資料』を刊行。森山は第二号から参加）らが、写真メディアの本来的な特徴をあらためて認識させたものであった。中平が「グラフィズム幻想論1 ——網点の中のあの半裸の女たちは誰に向かって微笑み 誰に向かってその太腿を開くか？」（一九七〇年）で記した一枚の「エロ写真」にみてとった「その場のもつ個人的に閉ざされた空気感」という指摘に共鳴した中原佑介は、それは写真技術の問題ではなく、その関係はひとつの場のようなものとしてわれわれと事物を結びつけているのだといいそえた。すなわちイメージを見ることとは、イメージ対象を解読することではなく、「人間と事物を結びつける場を感得しようということ」なのであると続けて、人間と事物との関係そのものがイメージであると断言したことも、ここで繰り返しておきたい。

この一九七〇年前後という時代の美術界において、写真における場所と時間の記録性を主題化して写真を掲示・構成し作品発表をすることや、フィルムやビデオの映像の可逆的操作と反復によって——それがかえって時間の不可逆性を証明してしまうにせよ——日常にまつわるイメージと「時間と場所」との関係に注目した実験的作品は少なくなかった。また写真媒体にこだわらずに時間の連続と

瞬間とを覚醒させる実践的行為として示す作家たちも多くいた。それら作家たちのうち、身体と事物を関係づける実践的行為として示す作家たちも多くいた。それら作家たちのうち、身体と事物を関係づける写真媒体（カメラ・レンズ・鏡・フィルム）の特性を直観的に見抜いて独自の表現に深めていったひとりが榎倉康二である。

榎倉は、中原がコミッショナーとなった一九七〇年の「人間と物質」展（東京ビエンナーレ'70／第一〇回日本国際美術展。毎日新聞社、東京都美術館主催）の参加作家に選出され、旧東京都美術館の一室に《場》（藁半紙、エンジン・オイル、グリス、ガラス、アクリル板など）と名づけたインスタレーション展示を行なった。続いて岡田隆彦をコミッショナーとする一九七一年の第七回パリ青年ビエンナーレ展（パルク・フローラル、パリ）に推挙され、野外の松林の一角に《壁》というタイトルの作品を発表している［註1］。後者の展覧会には中平も参加し、榎倉は中平の写真インスタレーション《サーキュレーション——日付、場所、イベント》の会場内の設営・展示を手伝っている。

しかしまた現在から振り返ると、榎倉の代表的な作品としてすぐに想起できるのは、一九七七年から始まるタブロー的絵画の「無題」シリーズならびに「Figure」シリーズ（綿布に廃油や油絵具またはアクリル絵具）だろう。

前者のシリーズのうち、たとえば《無題》（一九七七年、世田谷美術館蔵）を見てみると、二二〇×三二八センチメートルの矩形の木枠に白い綿布を貼り、鑑賞者から見て画面左側に木材の断面を押しつけて版画のようにその棒状の姿形を印画している。そのまわりはエンジン・オイル（廃油）が滲み出て輪郭をぼかし、像として浮かびあがっている。画面右側には、画面左側の木材の断面と同じ大

榎倉康二《壁》 1971 年（現存せず）
ブロック、モルタル
第 7 回パリ青年ビエンナーレ（パルク・フローラル、パリ）での展示
画像提供：東京画廊
Courtesy of the estate of artist and Tokyo Gallery+BTAP

きさの実物の木材が綿布の面にもたれかかっている、というものである。つまり、白い綿布全体を「地」として、向かって左にプリントされたかのような木材の輪郭のまわりに滲みを持った「図」があり、右側に実際の木材が綿布にもたれかかって空間関係を保つように配置されている。印づけられたそれと実物のそれとが対となって「図」を構成する作品であるが、それはまず、綿布の白地のスクリーン、次に廃油の染みたプリントの現象的な半透明のスクリーン、そして立てかけられた実在物の木材の、前後三層によって成り立っている。

一方、「Figure」シリーズの《Figure B-No.25》(一九八四年、東京都現代美術館蔵)を例にあげると、これは二四九×三三三・五センチメートルのタブロー絵画である。綿布にアクリル絵具で下地を整えたものだが、白い綿布には水平・垂直に切られたラインが浮きあがって見える。それは切断した綿布を継ぎ合わせた跡であり、その複数の矩形の面を跨いで黒い光沢のある色(ときに光の加減で青緑系や橙系の色が黒色の面に瞬間的に浮かびあがる)が塗布され、それは右端から始まって左へとその面の七割ほどを覆っている。その左端の白地との境界に中間のグレートーンが滲んで染み込み独特の表情を見せる。この滲みの現象を中心に絵画的な画像面として成り立たせているのは、面と面を縫い合わせてできる継ぎ目による分割線である。面分割の配置の割合はエスキースにおいて綿密に事前構想されているのだが、分割の継ぎ目の直線は画像全体に規律をもたらしている。あたかもコントロールのきかない滲み現象に対抗するように、絵画空間に強固な構造を与えて整然たるものにしている。

こでは、絵画の材料を成り立たせている物質性とそこに出現した画像イメージが合致していることを

明快に示している。

これは少なくとも、榎倉が出展した一九七〇年の「人間と物質」展（東京都美術館）での《場》、ならびに「スペース戸塚'70」（横浜市戸塚区）での《湿質》[註2]から始まり、晩年までの作品成立の条件である「具体的な場所性」や「物質と記憶」を身体に押し返していく――語本来の意味での身体の生理的知覚に訴えるところの――榎倉の創作の起源を明かすものだと思われる。

では、その榎倉の起源において最初に動機づけられたものとは何か。それは映像媒体としての写真である、との仮説を立てたい。

榎倉の写真に限定した仕事については、写真作品として発表されたものと、自身の作品や展覧会の記録として撮影されたものがあり、そのほぼすべてを収録した三〇〇頁ほどの書物『予兆――Kōji Enokura Photo Works 1969-1994』（東京パブリッシングハウス、二〇一五年）がある。また、榎倉の生前に刊行されたコンパクトな記録に『榎倉康二・写真のしごと 1972-1994』（齋藤記念川口現代美術館、一九九四年）があり、榎倉の写真との浅からぬ関係はすでに知られている。まず後者の記録集に寄せた榎倉のエッセイ「わたしの写真の仕事について」[註3]をとりあげ、カメラを手にしていく経緯を紹介する。

榎倉が写真を撮り出したのは一九六八年頃からで、自分たちの作品の記録としてカメラを必要としたからだ。なぜなら制作発表の場所は、展示専用の空間ではない普通の野外の空き地であり、それが街場の画廊での展示だとしても、床や壁や天井、また窓や扉などの開口部を含む空間の内外を問わず

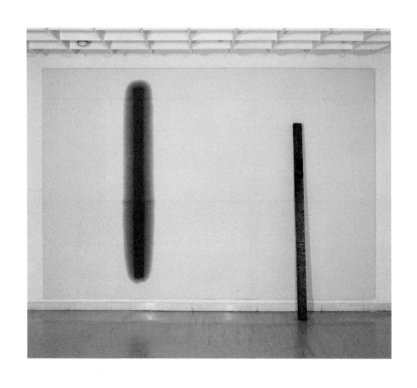

榎倉康二《無題》 1977 年
綿布、廃油、木材　220×328 cm
世田谷美術館蔵　画像提供：東京画廊
Courtesy of the estate of artist and Tokyo Gallery+BTAP

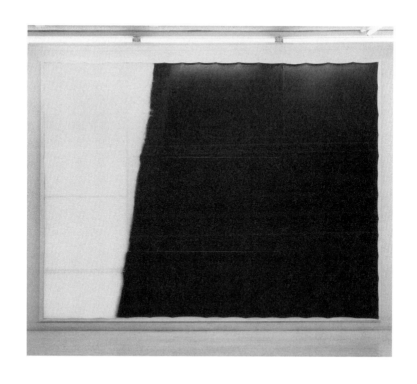

榎倉康二《Figure B-No.25》 1984 年
アクリル、綿布、パネル 249×333.5cm
東京都現代美術館蔵 画像提供：東京画廊
Courtesy of the estate of artist and Tokyo Gallery+BTAP

に設置し、手を施す「作品」であったからである。それらはいずれも、その場に依拠してこそ成し遂げられる一回性の制作と発表であり、会期が終われば解体し撤収してしまうものである。現在とは違って、当時は若手作家が美術専門の職業写真家に依頼することは考えられず、制作過程や完成作を記録する必要に迫られての自前の写真記録であり、それは自然の成り行きであった。これをきっかけに単眼レンズのカメラという器械が映し出す現実感に榎倉は注目していく。

カメラを操作していくうちに、徐々に写真という媒体そのものにも興味をもつようになった。だからわたしの写真を撮るという感覚の中には、ある種の記録性とともに現場に立ち会うという意識が強い。またその頃つまり1960年代後半から1970年代前半という時代は、社会的なヒエラルキーが崩壊し、わたしたち自身が裸で世界と対さないと現場の位置が確認できなかった。それは周囲の風景から日常生活のコップ1個に至るまで認識するための確認が必要であり、その確認の方法として作品があり、もう一つの方法として写真があったと言ってよい。（略）またその時代に「PROVOKE（プロヴォーク）」という集団、評論家の岡田隆彦、多木浩二、写真家の中平卓馬、高梨豊、森山大道というメンバーが、風景論としての写真の在り方を強烈に打ち出していた。彼らの写真の構造は、「写真を写す」というイメージの世界から「写真が写る」という即物的な世界への展開であった。／わたしたちはなぜ写真という虚像の世界にある現実を感じてしまうのだろうか。［註4］

榎倉にとって、この時代の日常においては、みずからの実存的位置を確認することができず、まわりの風景や日常のモノに至るまで一つひとつ確認する必要があった。それには、作品制作の実践以外の方法として写真媒体があったのであり、写真においてイメージの新たな発明を拒絶する写真集団プロヴォークの、即物的な世界への眼差しが強い示唆を与えたということである。右の引用文の末尾にある「わたしたちはなぜ写真という虚像の世界にある現実を感じてしまうのだろうか」という問いについては、第一〇章で中原の記述（一七一～一七二頁［註5］）を引用したように、写真の持つ空気感には写真技術ではないものが残存しており、その関係はひとつの場のようなものとしてわれわれと事物を結びつけるのである。中原の「イメージとは、われわれの事物の関係そのものだからである。裸の現実、あるいはわれわれの前で赤裸な姿をみせている現実などというものはあり得まい」という指摘を、この榎倉の問いへのひとつの応答とみなすことができるだろう。

人間の両眼による見る行為とは、脳中枢と視神経を通して視覚化されるが、二つの眼は球体であり、カメラと同じくレンズ（水晶体と硝子体）状の機能を通して、外界の映像を網膜に結ぶことができる。両眼はまた身体の頭部にあって、体の内臓のなかでも唯一剝き出しに外化されたものだといえるだろう。人間はものを見るとき、この二つの球体を並行して保ち、歩きながら、また立ち止まり、かがんだり、また見あげたりして身体内外のバランスをとりつつ、そのときの感情や欲望にそって動き、見る対象を確認する。

人間が肉眼によって対象の一点を凝視するにしても、真の一点の焦点は常に流動してとどまることがないことは、科学的に明らかになっている。厳密にいえば、対象たるモノを微動しながら見ているのであって、写真のような固着した定着画像ではあり得ない。人の肉眼はそのコマ切れの数多くの「画像の記憶」をつなぎ合わせて、それを静止画像として対象をはっきり眼でとらえたと思い込んでいる。だが、これは「記憶に即した画像」にすぎないともいえるだろう。

一方、カメラの眼は単眼であり（二眼レフカメラも、ファインダー用レンズとフィルムに現像するレンズはそれぞれ一眼である）、レンズと距離とファインダーの調整によってフィルムに画像を定着する。先にも記したように、カメラは主観を持たず、それらは器械であり、レンズは鉱物であり、フィルムはセルロイドという化学的合成物による材料である。カメラとレンズは、三脚台があれば確実に焦点を一点に合わせることができ、シャッターを切って現像すればピントのあった、充実したディテールの一枚の静止画像が定着する。これは人間の眼の、記憶（＝主体）に即した画像ではなく、世界の断片の、自然（＝客体）に則した記録画像なのである。したがって榎倉もいうように、人間は真の暗闇のなかでは視覚的には何も見えないが、暗闇（ク・ラ・ヤ・ミ）という「意味するもの」を音声として自覚的に発してみることで、暗闇そのものを触覚的に感じとることができる。しかし、真の暗闇はフィルムにはまったく何も写らない、という現実がある［註5］。

ここで、榎倉の問いである「わたしたちはなぜ写真という虚像の世界にある現実を感じてしまうのだろうか」に立ち戻る。

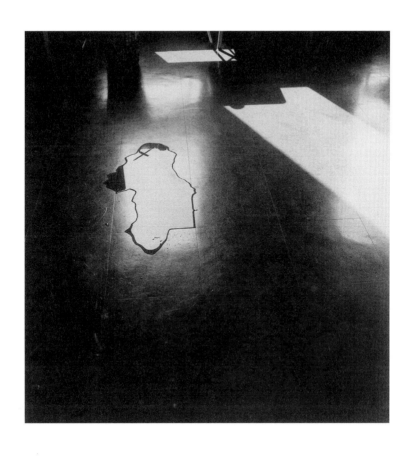

榎倉康二《予兆―床・水（P. W. -No.50）》 1974 年
24.2×23.5cm　東京国立近代美術館蔵
Courtesy of the estate of artist and Tokyo Gallery+BTAP

　11 章　なぜ写真＝虚像に現実を感じるのか――闇に向かってシャッターを切る榎倉康二

両の肉眼において世界を気分として感じた「記憶」、一方の単眼レンズによる世界の断片の客観的な「記録」。この二つのずれによって生じる反省的意識こそが、見るものに分析的な視線を促して何がしかの現実感をもたらすのかもしれない。

榎倉は、大学で油画を専攻していた。デッサンを含む絵画一般には、描く対象を自然に則して写すのか、ないしは記憶に則して写すのかという宿命的な問題がある。たとえば石膏デッサンをするとき、与えられた場所から対象たる石膏像を凝視し、その形態や量塊性をとらえ光のありようをディテールとして描き分けていく。その際、対象を眼で見ているときと、イーゼル上の画面に手で描くときでは次元に大きな違いが出てくる。見ているときは手が動かず眼で「記録」するが、デッサンをしているときには手を動かしており、眼は対象を見ていない。したがってデッサン紙に手で描いているときは「記憶」で描くことになるだろう。榎倉にあっては、このような絵画実践における「記憶」と「記録」の奇妙な関係に立ち向かった経験があったがゆえに、写真媒体との新たな出会いがあり得たのではなかったか。それはやはり、中原が写真媒体の機能を通して指摘した、イメージを「見ること」とはイメージを解読することではなく、人間と事物を結びつける場を感得しようということであるという言葉と対応するはずである。

榎倉は、カメラと三脚を持って夜中に街をさまよいながら、フラッシュを使わず、絞りはそのカメラの機能の最大値に深く絞り込んで全体にピントが合うようにして、闇の風景に三〇分から一時間ほどシャッターを開けたまま露光したと記している。それはカメラに何が写るかどうかというよりも、

より直接的に身体感覚でモノと対したかったからだ、ともいって榎倉は次のように記す。

　ル・クレジオの物質と肉体の触れ合いからくるあの緊張感は、人間が、物質に対して優位に立ったところの視覚ではなく、日常性のなかから事物が肉体をまき込み、肉体が事物のなかにのめり込むという根本的な肉体と事物との間の触れ合いからきていると思うが、事物と肉体が、対したときに起こる緊張感を、肉体は、いつも自己の主体性にある名称性とか自己幻想とかでこの緊張感を弱めたり拡大したりして自己の主体性の世界にまき込んでしまう。そして事物と初めにかかわり合った緊張感とは、まったく違ったものに質的に変化させてしまう。[註6]

　これはいうまでもなく、一九七〇年に邦訳されたル・クレジオ『物質的恍惚』（豊崎光一訳、新潮社。原著は一九六七年刊）から示唆されたものである。しかし、訳刊される前の、関根伸夫の「コップならコップというものの概念性とか名詞性というほこりをはらう。そのときモノはモノになる」や、中平の「被写体がせりあがり主体を追いこして、主体と被写体が入れ替わる」といった物言いと、おおいに共振するものだろう。この主体と客体との境界をめぐる葛藤において、榎倉と彼らとのあいだになんらかの影響関係があったことは推測可能である。あるいはまた、個々の次元を超えた時代に共通した心理的抑圧だとしても、榎倉の事物と肉体との直接の触れ合いへの欲求はより強烈であったと

いえる。

こういった欲望を通して記憶と記録、またイメージと物質との同一性への探求が、一九七七年以降の「無題」シリーズや「Figure」シリーズの展開に結びつき、タブローによる新境地に入っていったことは重要である。もっとも、榎倉の写真は単なるタブロー絵画制作のためのイメージソースではなく、アートワークと写真制作とが互いに批判し合う関係、すなわちそれぞれの限界画定を踏まえてのことであって、どちらかが優位にあったというわけではない。実際、晩年まで写真撮影と制作は同時並行的に続けられた。

ここまで中原の言挙げした写真における記憶と記録についての問題を、作家の立場における榎倉は実践的にどのように受け止めていたかを考えてきた。

中原はこの問題をめぐって、写真やテレビの写し出す世界の断片たる画像は、まさに部分であるがゆえにメディアの操作によってアウラ化を増したり軽減したりもするが、それは政治操作として大きな役割を果たすと指摘し、操作の役割はとくに「解説」や「コメント」にあるといっていた（前出、中原佑介「記憶と記録──イメージ操作の構造」を特集しており、そこに中平は「写真は記録である」で始まる論稿「記録という幻影──ドキュメントからモニュメントへ」を寄せている。

この論の冒頭で、映像は常に何ものかに関する映像であり、外界から自立した映像というものはな

い。そこに何の事物が写されているかは、撮る者と見る者との了解可能性において、それが記録であることに疑義を挟む者はいないと、中平はみずから確認する。続けて、かつて写真はその現実を反映する直接性において、人々と現実との距離をいちじるしく縮めることに成功した。しかし、その写真の物理的性格が無媒介に社会的性格に結びつけられて、それが現実であると無批判に受け入れられていった。そのときすでに、この時代の写真・映画・テレビの映像一般に露呈する危機的な状況を原理的に準備していたのだ、という。

映像にとどめられた現実の似姿（＝イメージ）を、ストレートな真の現実と錯視するその虚偽性についての徹底した批判は、中平の「グラフィズム幻想論1」（一九七〇年）や「イメージからの脱出」（一九七一年）のみならず、中原の「見るということの意味」（一九七〇年）や「記憶と記録についての小論」（一九七二年）でなされていた。ゆえに繰り返しをおそれるが、中平がこの論「記録という幻影——ドキュメントからモニュメントへ」で強調しているのは、映像一般は、ハンス・マグヌス・エンツェンスベルガーのいう「意識産業」［註7］によって管理され、操作され、そこで搾取する者と搾取される者とが分断されてしまうことである。

映像の一次的記録性、すべて映っているものは本当に起こっていることである、と信ずるわれわれの感性が事態のもう一つの側面、実際に映像化された現実だけが真の現実であるように われわれに受けとらせる彼らの巧妙な手口をぼかしてしまうのだ。その選択権はすべて

あさま山荘事件　1972 年 2 月 19-28 日　© 時事通信社

産業の側、資本の側、国家の側がにぎっている。大衆は相互のコミュニケイション回路を失った情報の一方的な消費者の立場に置かれている。[註8]

中平の危機感と、中原のいう映像展示・公表における「高度の政治性」の発揮、映像イメージには党派性が介在するとの指摘と交差するところである。とくに中平は、巨大な組織力によって選択された「現実」だけが、人々に現実として与えられる具体例をあげることで、ドキュメント（＝記録）と思わされた「客観性」が、実は国家のモニュメント（＝記念碑）として「主観的」に機能し、まやかしの「客観性」をまといつつ社会的に現実化していく過程を具体的に論じている。

ひとつは、一九七二年二月に浅間山荘にろう城した連合赤軍の動向を一週間以上にわたって放映し、最後の一日は「山荘突入」を「攻防戦」として同時中継した事件。放送各社の映像は、山荘内部で進行しているはずのいかなる動き（ドキュメント）を何ひとつ伝えず、山荘のファサードをほぼ同じ場所で固定したカメラから見あげる画像を中継するという形式によって「記念碑」的なものに昇華されたと記している。これは映像を見る大衆の無意識に直接語りかける大衆操作の効果としてあり、一人ひとりの意識をさらにモラルまでをも方向づける驚異的な事実である、と。それは警察権力がプログラムとして計算し抜いたうえでの「山荘突入」に、テレビ各局が映像を通して協力したところの「セットされた現実」であったと中平はいう。

もうひとつの例は、一九七一年一一月一〇日に沖縄全土で行われた沖縄返還協定粉砕抗議ゼネスト

でひとりの警察官が死亡し、一一月一六日にその殺害容疑で埼玉県に住むひとりの青年が逮捕された事件である。この青年は、読売新聞一一月一一日付朝刊に掲載されたフリー写真家の撮影による二枚の「警官殺害現場」写真だけを唯一の「証拠」として逮捕された。その二枚の写真にはキャプションがつけられている。「過激派に取り巻かれた山川巡査部長（円内）は、めった打ちにされ（写真上）、火炎ビンで火だるまになった（写真下）」というもので、そこに青年の顔と姿が写されていた。

だが当時の状況をそこに居合わせた人たちは、むしろ火につつまれた同巡査部長を火の中から救い出そうとしていたところだと証言している。つまりこの二枚の写真はそれにつけられる二様の説明文によって同じ写真でありながらも一八〇度異なる意味をもちはじめるのだ。そのどちらが正しいのかは知らない。ただ、ぼくの経験からは身体に火がつき燃え上がっている警察官をさらに足げにして死に至らせるようなデモ参加者はおそらくいないだろうと思われる。いずれそのことは実際の裁判を通して明らかにされねばならない。[註9]

中平もつけ加えているように、重要なことは大手新聞社が犯行の決定的瞬間としてこの写真を掲載し、同時に検察側がその写真を全面的に信頼して「証拠」として逮捕に踏みきった事実である。それは新聞社のスキャンダリズムによる利潤拡大と、国家警察の権力に反抗するすべての者を弾圧し抜くという強権的な姿勢によって行われたのである。いずれもそこには、映像に記録されたものはすべて

現実であり、記録されないものはすべて現実ではない、と思い込まされるわれわれがいること。断片的な記録をいかなる文脈に構成し、いかなる意味の系を引き出すか、また、記録したものを発表するかしないかの選択肢のすべてをマスメディアが握っている事実と、それに対する無批評的なわれわれがいること。この二つを中平は重要視している。

つまり、権力の政治的情報操作の領域での戦いと、われわれの日常に深く浸透する日々の意識と感性の操作と収奪に対していかに具体的な反撃を加えていくかという二つの戦線が浮かびあがる、という。そして末尾で「だがむろんのことこの二つはともに「人間と人間の関係」に根ざすものである以上、必然的に政治的な戦いにならざるを得ないだろう。」[註10]と結論づけるが、ここでこの、写真・映像メディアにおける「人間と人間の関係」に根ざす政治的な戦いの「政治」とは、いったい何を指すのだろうか。そこにかかる文言を探すと論の半ばに次のような一節がある。

政治とは、まさしくアラン・ジュフロアの言う如く、ただたんに学生が警官と激突したり、大統領がどこかで演説するということだけではない。それは愛する女が新しい男との共同生活のために新しいカーテンを捜し求めて自分のところを去ってゆく、その後姿を遠く認めた時からすでにはじまっているのだ。それはまず日常性の全体から出発し、そして日常性の全体をおおいつくすものである。[註11]

フランスの詩人であり美術評論家であるアラン・ジュフロワの、ジャン＝リュック・ゴダールを論じるエッセイからの引用はさておき、内外の美術・映像関係者に少なからぬ衝撃を与えたジュフロワの「芸術の廃棄」（一九六八年二月。邦訳は一九六九年一月）［註12］についての中平の論及を紹介する。中平には、このエッセイに強い共感を示す論考「写真・1969──同時代的であるとは何か？・②」（一九六九年）［註13］があった。

「芸術の廃棄」は、現代資本主義社会における芸術のあり方を分析するもので、当初持っていたであろう芸術の、現代社会体制への毒、すなわち否定への契機を芸術から抜きとり、それを社会的な装飾物のひとつにしてしまうメカニズムを高度な資本主義社会にみていると中平は前置きをする。この指摘を筆者なりにいい直すなら、人間と人間の集団と世界との関係の構成要素として「芸術」機能があるのであり、そこで芸術の機能が社会的なるものを批判していく弁証法的な関係が生まれる。ここでは、社会総体が芸術の美的機能に対してどのような態度をとるかという問題が出てくる。

しかし現実にこの芸術が社会的な装飾物にすぎなくなってしまうという、資本のメカニズムが国際的規模でわれわれを覆いつつある、と中平は論を展開する。

この手にくみしないこと、そうした作品を芸術のドグマからもぎ取り、至るところにひそむ芸術の誘惑から引き離すこと、そしてそうした作品のもつ意味を、美学的な基準にも機能上の基準にもよらずに、独自に読みとること、それは、前とは逆に、一つのサボタージュに

206

参加することである。[註14]

　第一に、《表現》の観念を決定的に棄てることだ。《文化》の閉鎖的回路から芸術を救出できるのは、芸術を押しつぶすこと（プレッション）であって、その表現（エクスプレッション）ではない。世界は《自己を表現する》人々によっては決して変わらないだろう。[註15]

　ジュフロワの「芸術の廃棄」からの挑発的な言葉は、奇しくも、これまで中原や中平が考えてきた写真についての表現の不可能性論と交差し、またそれらの論理を補完する提案にみえる。廃棄 abolition は「奴隷制の廃止」の「廃止」と同じ意味だが、当時は「廃棄」という訳語が衝撃的な効果を持った。写真についていえば、写真「表現」の廃止ということだが、「問題は、芸術を砂漠のように横断してしまうことであり、結局は芸術を、乗り越えるべきもの、ついには**消してしまう**べき何物かと見なすことである」[註16]というジュフロワの言葉の「芸術」をそのまま「写真」と置き換えてみれば、中原や中平の写真をめぐる言説がいきついたところを射抜いていたことになるのかもしれない。なぜなら中原や中平にあっては、現状において、写真実践のすべてがことごとく資本の側の、産業側の、国家側の、そしてそれらを支える知識人たちの私有するイメージに吸収され回収されるという、全的に否定されるべきものとみなしていたからである。それはすなわち、「イメージを消すこと」「イメージからの脱出」であった。

一二章 存在の亀裂のままに
——物質との触覚的な出会いを求めて

序章でも記したように、「もの派」の起点となった関根伸夫の作品《位相―大地》（神戸須磨離宮公園、一九六八年）を私は実見していない。当該作を見ていないという点において、これを実際に見た彫刻家の堀内正和が執筆した、関根伸夫《位相―大地》（一九六八年）のレポートを、少し長くなるが貴重な証言なので以下に引用する。

これは地面を掘り下げ、直径二・二メートル、深さ二・六メートルの穴を作り、掘り出した土をこれと同じ形に固めて傍に立てた、ただそれだけのものである。ただそれだけ、と言っても、おそらく土掘りなどやったことのない美術学生男女数人に手伝ってもらって、これだけの工事をやるのは並大抵のことではない。よほどの情熱か信念がなければできることではない。その情熱なり信念なりというのは一体どういうものなのであろうか。これを一言で言うのはむずかしいし、また簡単に推定してしまっても嘘になる。しかし、彫刻という既成概念を打ち破ろうという強い否定的情熱が働いていたことは疑えないように思う。（略）

いずれにしろ、この作品の形体上のテーマは同じ大きさ、同じ形のプラス量とマイナス量の並置ということ。きわめて単純な初等幾何学的空間である。実量と虚量の並置というテーマは現代の彫刻家にとってかなり魅力のあることで、すでに多くの作家がこれを試みている。その意味では独創的テーマとは言えぬが、しかしこれほど馬鹿でかいスケールで、こんな馬鹿々々しいほど簡潔な形で提示されたことはおそらく初めてではないかと思う。しかもその

形が大地そのものに施されたことに、僕は驚きをおぼえた。もっとも、穴を掘ってこれを彫刻だ、と称した事件は昨年か一昨年にニューヨークにあった。だから素材〈大地〉もテーマ〈位相〉もけっして空前の発明とは言えない。そうは思いながらも、この作品に直面して感動したことはやはり事実なのである。[註1]

以上が、「もの派」の始まりとしての関根伸夫《位相―大地》の、堀内正和による率直な印象であり、また限られた文字数での過不足のない感想であると思われる。とりわけ「その形が大地そのものに施された」という点に大きな特徴をみていることは、きわめて示唆的である。さて次に、この作品がどのようにして「もの派」の生成とその筋道として跡づけられていったかについては、「もの派――再考」展図録の「あいさつ」文から抜粋する。

「もの派」は、戦後日本美術の指標ともなるべき重要な動向であり、今なお多くの問題を提起する美術運動であり続けています。／「もの派」とは、一つの教義や組織に基づいて集まったグループではありません。一九六八年頃から一九七〇年代前半にかけて、石や木、紙や綿、鉄板やパラフィンといった〈もの〉を素材そのままに、単体であるいは組み合わせることによって作品としていた一群の作家たちに対して、そのように呼ぶようになりました。彼らは日常的な〈もの〉そのものを、非日常的な状態で提示することによって、〈もの〉

にまつわる既成概念をはぎとり、そこに新しい世界の開示を見いだしたのです。／これまでの〈作品〉概念に大きな転換を迫る、こうした作品群が生み出されるようになったのは、一九六八年一〇月に神戸須磨離宮公園で開催された「第一回現代彫刻展」において関根伸夫が制作した、大地を円筒形に掘り下げ、それと同形となるように土塊を円筒形に積み上げて対比させた作品《位相—大地》の出現が大きな役割を果たしたと言われています。日本で哲学を学んでいた李禹煥は、この作品に対して「新しい世界」との「出会い」を可能にする普遍的な様相として論じることで、「もの派」の一つの理論的な基盤を提示しました。[註2]

この文もまた「もの派」の紹介とその経過が簡潔にまとめられていると思う。この章ではより客観性を持ったこの二つの引用文を先に置き、関根の《位相—大地》と、この作品に大きな啓示を受けた李禹煥の論述ほかをとりあげて、あらためてイメージとモノをめぐる同時代の議論を考えてみたい。

関根の《位相—大地》は、展覧会に出品した実物は解体されており、会期終了以後は誰も見ることができない。関根自身が「会期が終ったら埋めもどして下さい」との指示をして会場をあとにしたので、いつ埋め戻されたかは不明であるという[註3]。いずれにせよ本作は、一九六八年一〇月の作家招待形式の野外彫刻展「第一回 神戸須磨離宮公園現代彫刻展」（神戸市、日本美術館企画協議会、朝日新聞社主催）の会期中に足を運んだ人以外は見ることが不可能であった。野外彫刻一般は、作品本体が移動可能な構造と耐久性さえ持っていれば、その地の風光や地形、空間環境の再現は不能とはい

え、それを無視すれば自由に移動させて、屋内外を問わずに作品本体の主だったイメージを最低限伝えることは可能であろう。しかし関根のそれは「大地そのものに施された」(堀内正和)ものであり、移動による再現の不可能ないわゆるアースワークであった。

この解体された《位相—大地》という作品が「もの派」の始まりとして今日に至るまであるのは、まずは実見した人々による評価の高さがあり、また何より関根とその協働した仲間、そして職人たちの遂行的な実践行為にあるだろう。その評価を持続させたのは美術ジャーナリズムといってよいが、ジャーナルの原義のひとつに「記録」の機能がある。ここで無視できないのは《位相—大地》の写真である。《位相—大地》が完成し、現場で展示公開されたときの写真記録のことである。写真家・村井修の撮ったそれが、もっとも人口に膾炙していると思われるが、筆者自身、時間を経てもその記録写真を何度見ても飽きることがない。不思議なくらいに飽きない。映っているものは、まさに「大地を円筒形に掘り下げ、それと同形となるように土塊を円筒形に積み上げて対比させた」(「もの派―再考」展図録)ところの、「馬鹿々々しいほど簡潔な形」(堀内正和)にすぎない。

なぜなのか。このことについては、本書第一〇章での中原佑介の写真をめぐる分析に重ねて説明したい。中原が「見るということの意味」で強調したのは、イメージを「見る」ことはイメージを解読することではなく、人間と事物を結びつける場を感得しようとすることであった(一七一～一七二頁)。その指摘は《位相—大地》の写真記録にふさわしい論議であったのかも知れない、と思われるほどである。いささか強引だが以下のように、中原の論理を敷衍することが可能なのではないのか。

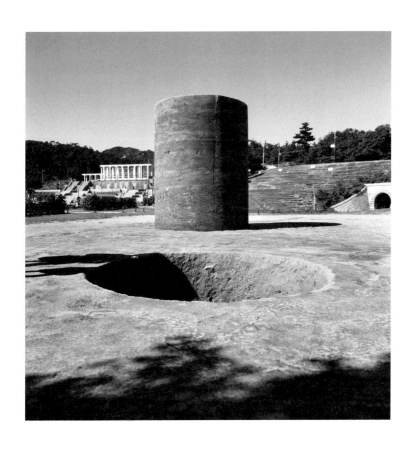

関根伸夫《位相—大地》　1968 年（現存せず）
土　2.2×2.7m　Photo：©Osamu Murai
（第 1 回神戸須磨離宮公園現代彫刻展での展示）

《位相―大地》の写真のイメージとは、実践された円筒形による初等幾何学的な空間のイメージを記録したというよりも、一瞬の消しがたい相互関係の記録として生み出された。それが一見何を対象としているのかが不明であっても、そこに撮影者がいた、シャッターを切った人がいたという事実において、どのような写真であれ、そこには人間の参与がある。そこで、写真が現実と結びついたものとして立ちあらわれてくるのである。《位相―大地》の記録写真を見ることは、そのイメージを解読することではなく、そこでの人間と事物を結びつける場を感得しようとすることなのである。《位相―大地》の写真には人間が映っていないが、その事物対象をカメラによって写真を撮っている「人間」がいることは誰しもが理解できる。このことによって、人間と事物との関係が場所を介して結びつく。つまりは、その関係そのものが写真におけるイメージなのである、と。中原の写真イメージの分析は、これも本書第一一章での指摘を繰り返すが、榎倉康二が発した「わたしたちはなぜ写真という虚像の世界にある現実を感じてしまうのだろうか」との問いにつながっていく。

次に、関根の《位相―大地》に大きく啓発された李禹煥が敷くことになる「もの派」の一つの理論的な基盤」（「もの派――再考」展図録）をめぐって論を進めたい。

李の初期の論考に「ハプニングのないハプニング」（『インテリア』一九六九年五月号、双栄）と、「存在と無を越えて――関根伸夫論」（『三彩』一九六九年六月号、三彩社）の二つがある。前者は関根の、郊外のある建物の内部・外部を問わずにトラック一台分の油土を導入し、手でつかみ、練りひねり、撫でつけ、その複数の土塊を積みあげて自在に空間に設置し構成する作業の感想を記したレ

216

ポートである。後者は、同じく関根のタブロー作品《位相 No.4》（ベニヤ板と蛍光塗料、一九六八年）と、空間と物質を関係づける《位相─大地》（前掲、一九六八年）、《位相─スポンジ》（スポンジと鉄、一九六八年）、《空相─油土》（油土二トン、東京画廊、一九六九年）の図版四点を挿入しての、関根の初期一連の仕事を位置づけるところの、文字どおりの関根論であった。

この二論ともに、すでに本書第八章で触れた李の「世界と構造──対象の瓦解〈現代美術論考〉」（一九六九年六月）と同じく、人間中心主義的な歴史観によって美術作家が世界を支配の対象としてモノを操作し、その観念を表象することへの強い批判を込めることにおいて重なる点は多く、その主張は一貫している。そしてまた、先の二論と同じく作家・関根をハプナーと位置づけ、その仕事をハプニングとみなしており、この「ハプニングのないハプニング」論の書き手・李の末尾の肩書きがハプナーとなっている点にも留意しておきたい［註4］。日本の戦後前衛美術にとって、具体美術協会に始まるハプニング小史については第八章に記した。ここで強調すべきことは、ハプニングとはまったくの偶然事としてあるわけではなく、計画性はあるが、観客の有無やその多少を問わず、リハーサルも再演も行わないところの直接経験であることである。李は「存在と無を越えて──関根伸夫論」で次のようにいう。

　あるがままにあることを、あるがままに見せるということ、なにもしないということを強いてすること、そこに構造の意味があり、あるがままに、滑稽さナンセンスさがともなう所以がある。世界

関根伸夫《位相―スポンジ》 1968 年
鉄、スポンジ　130×120×120cm
画像提供：東京画廊
Courtesy of the estate of artist and Tokyo Gallery+BTAP

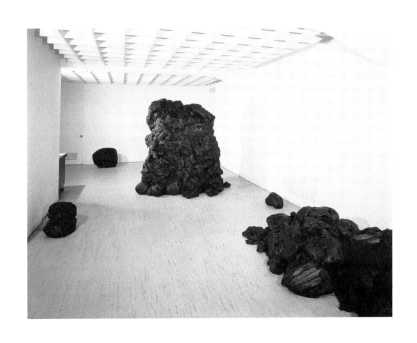

関根伸夫《空相―油土》　1969 年（現存せず）
油土　画像提供：東京画廊（1969 年、東京画廊での展示風景）
Courtesy of the estate of artist and Tokyo Gallery+BTAP

　12 章　存在の亀裂のままに――物質との触覚的な出会いを求めて

は、条理でも不条理でもない、まぎれもなくそのようにある位相なのだ。シジフォスは、実存の不条理を見せたのではなく、それこそナンセンスなハプニングという構造を行ったに過ぎない。[註5]

ここで読みとれることは、ハプニングという「シジフォスの神話」にみられる、シジフォスの無意味といってよい繰り返しの行為の実践が、労働というよりも遊戯、制度的には無意味な遊戯として何度も行われることによって、それは「世界のあるがまま」を演じている。ないしは世界のあるがままを「構造化している」ということであろう。さらにまた李は、結論部で次のように締め括っている。

構造、それは沈黙の茂みのなかで、ハプナーによって顕わにされた言葉の姿である。決して対象としての構造そのもの、あるいはそれと眼とのあいだの空間の厚み、それの背後の自己完結的な世界の、制度化されたもの、というようなものではない。／それは、それ自身をも包んだところの、自然の奥行の全体を見えるようにし、そのメッセージをも伝える両義的なメディアであり全体なのだ。世界のあるがままを演じる男のしぐさがすべてを語っている

ここでいわれる「演じる男」とはむろん関根のことであるが、「構造」「しぐさ」「あるがまま」とい

う言葉はイメージの模倣再現性や観念による表象作用のまったき対極にあるという意味で出されたものであるが、一般にすぐさま理解を得られるものではない。だがこれらのキーワードは、李のその後の論考「出会いを求めて」(『美術手帖』一九七〇年二月号)にも複数回織り込まれ、「あるがままの現実自体」「あるがままの自然な世界」「世界自身のあるがままの鮮やかさ」というように、「あるがまま」という言葉の使用頻度が高くなっているのが特徴である。この論の表題「出会いを求めて」とは、あるがままの世界との出会いを求めてという意味であるが、しかしいったい、この「あるがまま」とは何を指すのであろうか。

これまで中原や中平卓馬たちの「見ること」に関する議論にそって考えれば、「見ること」の能動性と「見えること」の受動性とが合致する瞬間を意味しているように思えるが、李においては、その主－客を超えたところの主－客未分化の絶対的な弁証法として「あるがまま」という言葉が持ち出されている。李のいうそれは、西田幾多郎が論じた「純粋経験」という、主体と客体とが分離される前の「あるがまま」の直接経験との出会いを指しているといってよい。西田は、純粋経験を「主客の未だ分かれざる独立自全の真実在は知情意を一にしたもの」[註7]といい、たとえば、一所懸命に断岸を攀じ登るとき、音楽家が熟練した曲を演奏するとき、などの精神状態を例にあげているが、西田は、主客未分化の経験として次のようにいっている。

　真の善行というのは客観を主観に従えるのでもなく、また主観が客観に従うのでもない。

主客相没し物我相忘れ天地唯一実在の活動あるのみなるに至って、甫めて善行の極致に達するのである。物が我を動かしたのでもよし、我が物を動かしたのでもよい。雪舟が自然を描いたものでもよし、自然が雪舟を通して自己を描いたものでもよい。元来物と我と区別のあるのではない、客観世界は自己の反影といい得るように自己は客観世界の反影である。我が見る世界を離れて我はない。[註8]

西田の言説に関連していいそえれば、筆者が本書序章で記した「わたしは、わたしでなく世界であることにおいて、わたしである」という西田の命題を、李の背後にある思考に重ねてみたのは、右記の西田の引用文の末尾の行文を思ってのことであった。それはまた、李自身が記した「あるがままがあるがままを限定する自然な世界における、人間の独自な肯定仕方――。思うに、身体の媒介性によって、世界は直接経験の場所となり、その知覚の自覚性において、人間は真に開かれた世界に出会うことになるのであろう。」[註9]との言葉とも照応すると思われる。

李の論考「出会いを求めて」（一九七〇年）ではまた、川端康成の知覚経験を例にあげている。それは川端が、ハワイ大学での講義のためにホノルルにあるホテルに滞在中にテラスの食堂で見た、二〇〇～三〇〇ほどのガラスのコップが底を上にして重ねられ、その縁のところが朝日に輝き光るシーンに対して、これまでどこでも見たことがない美しさに出会ったとする川端のエッセイ「朝の光の中で」のことである。李はその解説のあとに次のようにコメントしている。

出会いは、ある特定の場所と一定の瞬間においてであって、それはつかのまに消えてしまうし、しかも出会者自身いつまでもそこに居合わせるわけにもいかない。といって出会いは、欲すればすぐにでも思う通りのものとして立ち現われてくれるものでもない。そこにこそ先にもいったように、意識をもった存在の、開かれた出会いの世界との独自な関わり方があることに気づかねばならないのだ。出会いの顕わな場所性の自覚、出会いの関係を持続させ普遍化させる行為としての仕草による構造作用。もとより仕草を演ずる理由は、出会いを持続させその関係を普遍化させたいから、といっていい。[註10]

川端康成にとっての純粋経験といってよい「出会い」における、李のいう持続作用について強い反応を示したのは、執筆当時、毎日新聞事業部で「人間と物質」展（「東京ビエンナーレ'70／第一〇回日本国際美術展」、コミッショナーは中原佑介）の開催実務にあたっていた峯村敏明である。峯村は「見ることの不定法へ」（『デザイン批評』季刊第一一号、一九七〇年四月）でまず、李のいうところの「"あるがままの世界とのあざやかな出会い"を実現していると評することを可能にするような、そのような物との直接の触れ合いへの信頼は、はたしていま、いや考え及ぶかぎりの人間の歴史のなかで、可能だろうか」[註11]と疑問を呈する。

その前提として李の、あるがままであったはずの世界という視点は、すでに世界をあるがままに見

ることができなくなった、ということを示しており、出会いがすでにあるものなら誰もそれを求めることはしないという。続けて峯村は「コップが見える」という言葉を例にあげる。それが日常の会話のなかで意味するのは、「コップがあることを確認した」というほどの意味を担っており、その言語体系において「コップが見える」の現在形は行為の現在形に支えられているわけではない。われわれが「コップが見える」という現在形をたぐり寄せたとたん、われわれとコップとの関係は現在時からはじき出され、過去に送り込まれたというべきである、ともいう。

ジャン＝ピエール・ファイユが「ある種の場合には、われわれ自身を半過去に押しやるのは、私たちが凝視している物体そのものだと言えます」といいながら考えていたのはまさしくこのようなことであったにちがいない（略）。ファイユの言い方にならえば、われわれの生は、言葉や表現をまつまでもなく、事物を凝視するだけで半過去に、すなわち取返しのつかない過去の領域ないしは叙述の世界に送りこまれるか、さもなければ逆に、われわれ自身が事物を過去に追いやるほかないのである。（略）もし、「出会い」ということが、生の現在性を保ちながら、事物と深く結ぶことであるとすれば、われわれは「見る」ことによって、あるいは見ながら、事物に出会うことができるものだろうか。[註12]

峯村は、見ている物体とは常に「半過去」であるとして、「見ること」において事物に直接相対し

名詞にもイメージにも先だったある始原的関係をとり結ぶことができると考えるのは、一般に許容された通念とはいえあまりにも素朴すぎる、といいそえる。「われわれと世界とを絶対的な現在で串刺ししようと欲するなら、見ることの断念にまで考えを及ぼさざるをえないのである。「もしも世界を見たいと思うなら、眼を閉じなさい、ロズモンドよ」という、ある詩の一節を、私はこのような意味をこめて引用したい。」[註13] と、この論の主旨を結んでいる。峯村の李批判は、西洋近代思想史を踏まえた哲学的思弁として当を得たものだと考えられる。

李にとっての「あるがまま」という言葉は、西田哲学を通したところの行為の能動性に即した未決定の現在を示しているのではなく、流れとしての連続する関係性を包み込む基盤として空間的な「出会いの顕わな場所性の自覚」を指している。そこではモノとモノとが関係する空間があらわれるであろうが、すぐにそのモノは関係のなかに溶け込んでしまうだろう。そしてまた別の関係性をとり持っていかざるを得ぬという無限の事態が生じてくるに違いない。そういった、あるがままの世界との出会い、それはやはりあり得ない超—歴史的なものではないのか[註14]。

しかしながら筆者が考えるに、李のいうあるがままの世界との出会いとは、自己矛盾を抱えながらそれを自覚し、画家が現実にかたちを生み出していく内的なプロセスとしてあったのではなかっただろうか。それが、作家としての自己言及的な実践性を指すものとして、みずからの制作行為を継続し担保していくところの内在性として引き出されたものだととらえれば、理解可能なものだろう。

高松次郎であれば、それをジャン゠ポール・サルトルのいう主体の外部性を意識した「世界拡大計画」といい、また中西夏之にとっては、ジョルジュ・バタイユの不定形を背後において「芸術とはいまだ実現し得ぬもの」と唱えたところの、みずからが「芸術」に自発的にかかわり推し進めていくための内在する思考装置であった。二人ともに、芸術を「芸術」としてカギカッコで括って留保する花田清輝の思考に大きな影響を受けていることをいいそえておきたい[註15]。花田のとらえる主―客の関係とは、主体を徹底的に客体化しながら、主―客の関係を生動的な弁証法とする、のちにいうところの記号論的な考え方であった。

そしてまた、中平が「植物図鑑」といったのは、まさに峯村が記した「事物のほこりを払ったときに、事物から名前を奪ったときに、顕わにされるにちがいない、事物との間のみぞ、めまいなしには正視することのできない亀裂――われわれの風景が告げているのはおそらくこういうことなのだ[註16]ということを自分なりに自覚したがゆえの内在性ではなかったのか。それは主体と客体のあいだを超える何かではなく、二つのあいだの「亀裂」をそのままに押しとどめる方法であった。実際、中平は、論考「なぜ、植物図鑑か」の末尾に「一度シャッターを切ること、それですべては終わる。もしも世界を見たいと思うなら、眼を閉じなさい」という声に[註17]と書いて文を閉じ、あたかも「もしも世界を見たいと思うなら、眼を閉じなさい」という声に反応するかのように、シャッターを切った刹那に眼で「見ること」は物理的に遮断される、という事実をもって撮影行為を振り出しに戻した。この一九七〇年前後の時代における制作実践の極点を示したともいえるだろう。だが「もの派」の李や関根は、むしろ逆に主―客の未分化にこだわった。主体

＝主語が客体に名づけるところの、コップならコップというものの概念性と名詞性というほこりをはらう、という点である。刀根康尚は、この一点において、このような傾向こそ一九六〇年代美術の底に流れていたものであった、と断じたのである。

本書の第五章で、仏文学者・栗田勇による一九六三年の「不在の部屋」展で赤瀬川原平の梱包作品を見ての感想に触れた。最後にそれを読み返してみたい。栗田は、赤瀬川の椅子や扇風機を梱包したそれらは本来の機能をまったく持たないことにおいて何とも名づけられないモノという無名の存在となり非在化していき、そのモノの世界が私たちに浸透してくることを指摘した。遡って一九二〇年代の前衛芸術家は、自我の内的意識に依拠してそれを拡大して外部世界の変革を志向した。しかし第二次世界大戦後のアヴァンギャルドは、外部の客体たるモノの世界に自我を拡散したままにして、物質との触覚的な出会いを希求した、というのである。

それを肯んずれば、筆者がこれまで論及してきた反芸術以後の一九六〇年代アヴァンギャルドたちは戦争体験（だいたいが幼少期として過ごしているが）を経ることで、それまでにあり得た「同質化された空間」が崩壊し、そこでの自我の解体において客体たる諸対象との相互の関係が瓦解し、自分を世界に位置づけることが困難になった。このことは言及した作家のなかでも、ともに一九四二年生まれでより若い世代といえる関根伸夫や榎倉康二の言葉からもうかがえるものである。その自我の内部と外部の分裂において、モノが存在し存在そのものを可能にしている場に押し戻して「存在者＝

モノ」の存在の方向を見透かそうとした。そこで認識以前の触覚的な世界に立ち返ってモノの存在を「現象するもの」としてではなく「在るもの」として経験しようと試みたのであった。

このある種の心理的拘束としての時間の幅は、少なくとも一九六〇年代の反芸術の時代から一九七〇年を挟んで、さらに一九七〇年代の後半までであったのではないかと考えられる。それをひとことでいえば、見ることの意味をめぐって「観念と物質」という二項対立において議論されたものであった。それは西洋哲学史の流れからみれば、観念と物質は分かたれることなく一体となってイメージは産出される、という命題を超えるものとしてあった。

そういった問題が、一九七〇年前後の日本の現代美術の状況において縮約されたかたちで顕在化したと思われるのである。

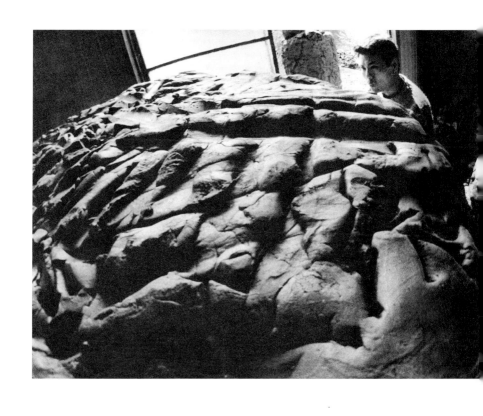

関根伸夫《空相―油土》制作風景　1969 年　写真：藤塚光政
（『インテリア』1969 年 5 月号に掲載）　撮影場所不詳

　12 章　存在の亀裂のままに――物質との触覚的な出会いを求めて

関根伸夫《空相—油土》制作風景　1969 年　写真：藤塚光政
（『インテリア』1969 年 5 月号に掲載）　撮影場所不詳

註

【序章】

1 ──ベラ・バラージュ『視覚的人間──映画のドラマツルギー』佐々木基一・高村宏訳、岩波文庫、一九八六年（原著は一九二四年）

2 ──『デザイン批評』季刊第一一号（一九七〇年四月）、風土社、六四頁

3 ──『美術手帖』一九六九年一〇月号、美術出版社、七一頁

4 ──前掲書、八一頁

5 ──菅木志雄「「もの派が語るもの派」場の無形に沿っていく」『美術手帖』一九九五年五月号、美術出版社、二六五頁

6 ──「写真家 中平卓馬」『芸術の不可能性』瀧口修造 中井正一 岡本太郎 針生一郎 中平卓馬』武蔵野美術大学出版局、二〇一七年

7 ──「人間と物質」展 東京ビエンナーレ'70（第一〇回日本国際美術展）。一九七〇年五月一〇日〜五月三〇日まで東京都美術館。同年八月まで、京都市美術館、愛知県美術館、福岡市文化会館を巡回。同展図録の発行元は毎日新聞社、日本国際美術振興会。編集は中原佑介、峯村敏明。表紙デザインは中平卓馬。なお、同展ポスターの写真は中平、デザイナーは多木浩二。多木のかかわりは、当時、毎日新聞事業部に勤務していた同展事務局の峯村敏明氏から筆者が直接聞いたところによる

8 ──［インタビュー］李禹煥「中平卓馬は、産業社会のアンチとしてモノを見出した。」『美術手帖』二〇〇三年四月号、美術出版社、一三三頁

9 ──中平卓馬の展示作品《サーキュレーション──日付、場所、イベント》は、展覧会の開催中の何日間かを選び、一日一日中平が触れ、立ち合った光景のすべてを写真に撮り、その日のうちに現像し、焼きつけ、その日のうちに会場に展示するというワンデープログラム。榎倉康二は《壁》と題する、パルク・

233 ｜ 註

【一章】

フローラル（ヴァンセンヌ、パリ）の松林の任意の二本の松のあいだにブロックを積みあげ壁を作り目立させ、その目地と表面をモルタルで塗り固めた作品を出品した。榎倉は中平のインスタレーションの手伝いをしている。しかしそれ以前から中平や岡田隆彦らの一九六八年から七〇年にかけての写真運動誌『provoke──思想のための挑発的資料』（プロヴォーク社）から影響を受けていた。榎倉康二・菅木志雄・李禹煥との鼎談での榎倉の発言（『モノ派 カタログ』編集製作／鎌倉画廊、発行／中村路子、一九九五年、一三三頁）による

1──「写真家 中平卓馬」『芸術の不可能性──瀧口修造 中井正一 岡本太郎 針生一郎 中平卓馬』武蔵野美術大学出版局、二〇一七年

2──中平卓馬「イメージからの脱出」『デザイン』一九七一年一月号、美術出版社、二四頁

3──前掲書、二四頁

4──中平卓馬「イメージからの脱出」『デザイン』一九七一年二月号、美術出版社、一七頁

5──中平卓馬「イメージからの脱出」『デザイン』一九七一年四月号、美術出版社、一六頁

6──李禹煥「出会いを求めて」『美術手帖』一九七〇年二月号、美術出版社

7──前掲書、一六頁

8──「座談会：〈もの〉がひらく新しい世界」『美術手帖』一九七〇年二月号、美術出版社、三八頁。出席者は小清水漸、関根伸夫、菅木志雄、成田克彦、吉田克朗、李禹煥

9──前掲書、四〇頁

【二章】

10 ——中原佑介「剰余」としての写真」『季刊写真映像』第七号（一九七一年七月）、写真評論社、一七五～
一七八頁

11 ——「討論・風景をめぐって」『季刊写真映像』第六号（一九七〇年一〇月）、写真評論社、一一八～一三四頁

12 ——前掲書、一二〇頁

13 ——前掲10、一七五頁

14 ——前掲10、一七五頁

15 ——前掲10、一七八頁

1 ——中原佑介「反芸術」についての覚え書」『美術手帖』一九六四年一二月号増刊（美術年鑑 1965）、美術出
版社、七一～七五頁

2 ——中原佑介「見るということの意味」『季刊フィルム』第六号（一九七〇年七月）、フィルムアート社、
一〇〇～一〇四頁

3 ——前掲書、一〇〇頁

4 ——たとえば、中平卓馬「記録という幻影」、また「写真は言葉を挑発しえたか」『なぜ、植物図鑑か 中平
卓馬映像論集』晶文社、一九七三年、四九頁、一二四頁

5 ——マルゲリーテ・セシュエー『分裂病の少女の手記』村上仁・平野恵訳、みすず書房、一九五五年（原著
は一九五〇年）、三八～三九頁。引用箇所は二〇〇二年の邦訳改訂版三一刷より

【三章】

1——中平卓馬『来たるべき言葉のために』風土社、一九七〇年、一七四頁。初出は『不動の視点の崩壊——
ウィリアム・クライン〈ニューヨーク〉からの発想』『フォトクリティカ』創刊号(一九六七年)、日本
大学芸術学部写真学科学生会

2——マルゲリーテ・セシュエー『分裂病の少女の手記』村上仁・平野恵訳、みすず書房、一九五五年(原著
は一九五〇年)、一一四頁。引用箇所は二〇〇二年の邦訳改訂版三二刷より

3——前掲1、一七二頁

4——前掲1、同頁

5——前掲1、一七三〜一七四頁

6——前掲1、一七四頁

7——前掲1、同頁

8——篠山紀信・中平卓馬『決闘写真論』朝日新聞社、一九七七年、九〜一〇頁

9——前掲書、同頁

10——前掲書、同頁

11——筆者・高島による中平卓馬インタビュー「瞬間的にある一点が……」『アンダーグラウンド・フィルム・
アーカイブス』平沢剛編、河出書房新社、二〇〇一年、七六〜七七頁

【四章】

1 ──「模型千円札事件公判記録〈起訴状、赤瀬川原平被告と瀧口修造・中原佑介特別弁護人の意見陳述、杉本昌純弁護人の冒頭陳述〉」『美術手帖』一九六六年一一月号、美術出版社、一三七〜一六八頁

2 ──前掲書、一五三頁

3 ──前掲書、一五四頁

4 ──中原佑介「『反芸術』についての覚え書」『美術手帖』一九六四年一二月号増刊（美術年鑑1965）、美術出版社

5 ──前掲書、七三頁

6 ──前掲書、七四頁

7 ──前掲書、七五頁

8 ──前掲書、同頁

9 ──前掲書、同頁

【五章】

1 ──「模型千円札事件公判記録〈起訴状、赤瀬川原平被告と瀧口修造・中原佑介特別弁護人の意見陳述、杉本昌純弁護人の冒頭陳述〉」『美術手帖』一九六六年一一月号、美術出版社、一六四頁

2 ──中平卓馬「同時代的であるとは何か？」『デザイン』一九六九年五月号、美術出版社、七〇頁

3 ── 中平卓馬「記録という幻影──ドキュメントからモニュメントへ」『美術手帖』一九七二年七月号、美術出版社、七九頁

4 ── 前掲書、七九〜八〇頁

5 ── 前掲書、八〇頁

6 ── 前掲書、八五〜八六頁

7 ── 中西夏之「現代美術の動向Ⅱに向けて── ⑤ ハイレッド・センターについて」『美術館ニュース』三七六号（一九八三年七月）、東京都美術館、五頁

8 ── 中西夏之「メモランダム」『現代の眼』三三六号（東京国立近代美術館ニュース　一九八二年一月号）、東京国立近代美術館、五頁。特集／1960年代──現代美術の転換期Ⅱのアンケート「1960年代と私」への回答として掲載

9 ── 前掲書、五〜六頁

【六章】

1 ── 中西夏之「メモランダム」『現代の眼』三三六号（東京国立近代美術館ニュース　一九八二年一月号）、東京国立近代美術館、五頁。特集／1960年代──現代美術の転換期Ⅱのアンケート「1960年代と私」への回答として掲載

2 ── 前掲書、六頁

3 ── 『芸術の不可能性──瀧口修造　中井正一　岡本太郎　針生一郎　中平卓馬』武蔵野美術大学出版局、

二〇一七年

4—上野昂志「風景という文脈」『写真装置』第四号（一九八二年）、写真装置舎、六〇頁

5—瀧口修造「RROSE SELAVY 考」『マルセル・デュシャン語録』発行：東京 ローズ・セラヴィ、製作：海藤日出男、一九六八年、一〇一頁

6—前掲1

7—前掲1

8—前掲5の『マルセル・デュシャン語録』七八〜八〇頁に掲載された「鏡の前の男たち」を以下に引用する。

しばしば鏡は彼らを虜にし、しっかりと押えて離さない。彼らは魅せられて前に立つ。気もそぞろの彼らは現実から切り離されて、ただひとり最愛の悪徳とともにいる。とはいえ他のあらゆる悪徳はいとも心安く誰かれの別なく打ち明けるが、このひとつの秘密だけはひた隠しに隠し、もっとも親しい友達の前でも否認する。／そこに彼らは立ちつくし、鼻の山、肩や手や皮膚の谷間路、さてはさまざまな毛髪の原始林といった、おのれ自身の風景を見つめる。しかもあまりに長い年月慣らされたので、それがどのようにして出来あがったかも知らずにいるのだ。彼らは瞑想し、満悦し、自分自身をひとつの完全体であると考えようとこころみる。女たちは彼らに力が成功しないことを教えた。女たちは自分のなかの何が彼らの魅力であるかを教えてくれたが、彼らは忘れてしまっているのだ。しかし、いま自分のなかの女をよろこばせたもので、自分自身をモザイクのように組み立てようとしている。というのも彼らは自分自身の真の魅力をご存知ないからである。ただ美貌の男たちだけが、自信をもっているが、およそ美男というものは最後の瞬間まで自分が恋に向いているかどうかを自問する。彼らは最後の瞬間まで自分の貌が恋に向いているかどうかを自問する。醜さは自分の貌を仮面のように誇らしげに持ち運ぶのだ。偉大な無口男たちは沈黙のかげに豊かなものを持っているか、何も持っていない。／長い指また険しく聳えながら毛髪の森のほとりで姿を消す襟首。耳のうしろの優しい肌の曲線、神秘な臍の貝殻、膝小僧の平らたい小石、手がその跳びだすのを押えようと包んでいるは短い指のすらりとした握る手。

踝の関節——体のもっと遠くにあって、依然として知られざるさまざまな部分からも離れて、それよりも古く、擦り切れた、しかもあらゆる出来事に向って開らいているもの、この顔、彼らが嫌というほど知っているつねにこの顔。それというのも彼らが体全体を持つのは夜だけ、それも多くは女の腕のなかだけだからである。いつも彼らとともにあるのは彼らの顔だけである。／鏡は彼らを眺める。彼らは気を取り直す。入念に、まるでネクタイを結ぶように、格好をつくる。図々しく、まじめくさって、自分の顔付を意識しながら、あたりを見廻し、さて世の中に対面するのである。／ローズ・セラヴィ

9——リュシアン・レヴィ＝ブリュル『未開社会の思惟』上下巻、山田吉彦訳、岩波文庫、一九五三年

10——前掲書上巻、一九七頁

11——前掲1

12——前掲1

13——前掲1

14——中西夏之「編集部のアンケート〈制作の発想と意図〉に答えて」『美術手帖』一九七三年五月号、美術出版社、一七五頁。「特集：中西夏之1968‐1973」のなかの、中西執筆による囲み記事

15——前掲書、同頁

16——中西夏之「手当と復習」『みづゑ』一九八一年三月号、美術出版社、七五頁

【七章】

1——西脇順三郎の超現実主義詩の影響を受けた神戸詩人クラブが一九三七～三九年まで同人誌『神戸詩人』

を発行した。そのメンバー約二〇人が一九四〇年三月に治安維持法違反の疑いで逮捕されて、一一人が起訴され、首謀者とされる二名に実刑判決が下りた事件

2 ──刀根康尚「千円札裁判について」『赤瀬川原平の冒険』展図録、名古屋市美術館、一九九五年、一一〇頁

3 ──前掲書、同頁

4 ──前掲書、同頁。この時代の「侵犯行為のオブジェ」「無芸術のユートピア」をめぐる象徴的発言として、刀根は次のような中西夏之の発言を引用している。「何でも芸術だ、芸術だといって芸術を膨れ上がらせて芸術満腹で逆に芸術のほうを無化していく。トイレに赤いペンキをぬるのも、掃除するのも、お札をつくるのも」。この発言は、第四章で触れた模型千円札事件公判（一九六六年八月一〇日）の杉本昌純弁護人の冒頭陳述でまったく同じ箇所が引かれている。『模型千円札事件公判記録』『美術手帖』一九六六年一一月号、一六三頁（中西の発言の出典は不明。『形象』第七号の座談会での発言か）

5 ──刀根康尚「音楽と言語──記述された音楽と演奏された絵画との間」『デザイン批評』季刊第一一号（一九七〇年四月）、風土社、六〇～六八頁。なおこの論は「イヴェント──記述された音楽と演奏された絵画との間」とタイトルをかえて、『現代芸術の位相　芸術は思想たりうるか』（田畑書店、一九七〇年）に収録されている

6 ──前掲書、六三頁

7 ──前掲書、六五頁

8 ──前掲書、六七頁

9 ──前掲書、六八頁

10 ──前掲書、六四頁

11 ──前掲書、同頁

【八章】

1── 李禹煥「世界と構造──対象の瓦解」〈現代美術論考〉『デザイン批評』季刊第九号（一九六九年六月）、風土社、一二一〜一三三頁。ほかに、李のコンセプチュアリズム批判の論として、「観念の芸術は可能か──オブジェ思想の正体とゆくえ」（『美術手帖』一九六九年一一月号、美術出版社、七〇〜七九頁）があり、それをより純化した論考に、「出会いを求めて」（『美術手帖』一九七〇年二月号、美術出版社、一一四〜一二三頁）がある

2── 前掲書、一一二頁

3── 前掲書、一一四頁

4── 前掲書、一二五頁。李はここで「立体」に Three dimension とルビを振っている

5── 前掲書、一二五〜一二六頁

6── 前掲書、一一七頁

7── 前掲書、一一〇頁

8── 前掲書、一一一頁

9── 前掲書、一一二頁

13── 前掲書、同頁

12── 前掲書、同頁

13── 前掲書、同頁

14── 前掲書、六三頁

10 ── 前掲書、同頁

11 ── 前掲書、同頁

12 ── 関根伸夫たちの仕事を「アンチ・フォームの作家たち」と刀根が記した意味を記す。「美術作品」一般は、作家の主観的想像力によって手を加えられ、いろいろな形を生み出し、それを綜合してイリュージョンを伴ったひとつの造形作品として成立する。だが、ロバート・モリスのいうアンチ・フォームは、叙述的な心理性や観念によって置き換えてフォーム（＝形体）を新たに発明し造形することを拒否し、その物質（＝モノ）との関係とプロセスにおいて素材の性質を視覚に直結させて、物質（＝モノ）と向き合っていく実践行為をアンチ・フォーム（＝形なき芸術）と措定した。詳しくは序章一二～一四頁を参照されたい

13 ── 刀根康尚編「百花斉放・六〇年代初期」『美術手帖』一九七一年一〇月号、美術出版社、六〇～六一頁。「特集＝集団の波・運動の波／60年代美術はどう動いたか」での、グループ音楽の活動について水野修孝と刀根康尚による解説を参照した

14 ── 「関根伸夫氏へのアンケート」『位相─大地』の考古学」展図録（美術の考古学第1部）、西宮市大谷記念美術館／篠雅廣、一九九六年六月、七頁

15 ── 中平卓馬・森山大道「写真・1969──写真という言葉をなくせ！」『デザイン』一九六九年四月号、美術出版社

16 ── 前掲書、六九頁

17 ── 「インタビュー 李禹煥」「中平卓馬は、産業社会のアンチとしてモノを見出した。」『美術手帖』二〇〇三年四月号、美術出版社、一三四頁

【九章】

1
――一九三五年にパリで執筆され（初稿）、翌三六年に大幅に改稿し（第二稿）し、一九三九年にも手を加えている（第三稿）。晶文社版は第三稿の邦訳であり、これは晶文社版ヴァルター・ベンヤミン著作集全15巻の第2巻『複製技術時代の芸術』として一九七〇年に訳刊された。「複製技術の時代における芸術作品」のほかに「ロシア映画芸術の現状」（一九二七年）、「写真小史」（一九三一年）、「エードゥアルト・フックス――収集家と歴史家」（一九三七年）が収載されている。とくに「複製技術の時代における芸術作品」と「写真小史」を併載することで、後者が前者を補強するかたちで読者により説得性を与えたと思われる。なお、晶文社版発刊の五年前に、同じ訳者（高木、高原）による「複製技術の時代における芸術作品」が『複製技術時代の芸術』（川村二郎・高木久雄・高原宏平・野村修訳、紀伊國屋書店［芸術論叢書］、一九六五年）に収められている。表題作以外に「歴史哲学テーゼ」（一九四〇年）「パリ――一九世紀の首都」（一九三五年）、「経験と貧困」（一九三三年）、「フランツ・カフカ」（一九三四年）など計九篇が収載された。この紀伊國屋書店版の表紙カバー折り返しの短いリード文において、ベンヤミンの多くのエッセイのなかで「複製技術の時代における芸術論は「マルクスによる資本主義生産方法の分析にならって、現代における芸術作品の生産方法の分析を試みている。その際、ファシズムに利用されるおそれの多い創造精神とか天才性とか永遠の価値といった、在来のドイツ美学の概念を使用することなく技術的再生産という観点から、映画を中心とする現代芸術について、この時代にベンヤミンの複製技術論が受容された思想背景がわかるだろう。当時の読者の多くはこの論の、アウラが引き裂かれた危機の時代の視知覚と技術をめぐっての緊張と中断という美学的な課題よりも、映画という視覚芸術における生産・再生産（複製性）の技術と、資本の生産諸関係における生産手段・再生産（複製性）の技術との構造的な相同性に注目していたように思われる。

2
――ヴァルター・ベンヤミン著作集第2巻 『複製技術時代の芸術』晶文社、一九七〇年、八八頁

【一〇章】

1——中原佑介「見るということの意味」『季刊フィルム』第六号（一九七〇年七月）、フィルムアート社、一〇〇頁

2——前掲書、一〇一〜一〇二頁

3——前掲書、一〇二頁

4——中平卓馬「グラフィズム幻想論1——網点の中のあの半裸の女たちは誰に向かって微笑み 誰に向かってその太腿を開くか?」『デザイン批評』季刊第一一号（一九七〇年四月）、風土社、一〇一頁

5——前掲1、一〇二頁

6——前掲1、一〇四頁

7——中原佑介「記憶と記録についての小論」『季刊フィルム』一二号（一九七二年七月、特集＝メディアミックスの共有と複写の思想）フィルムアート社、五八〜五九頁

3——中平卓馬「グラフィズム幻想論1——網点の中のあの半裸の女たちは誰に向かって微笑み 誰に向かってその太腿を開くか?」『デザイン批評』季刊第一一号（一九七〇年四月）、風土社、九九〜一〇〇頁

4——前掲書、一〇三頁

5——森山大道『写真よさようなら』（写真映像シリーズ 1 森山大道写真集）、写真評論社、一九七二年、二七八頁

6——前掲書、同頁

8 ── 前掲書、同頁

9 ── 前掲書、六〇頁

10 ── 前掲書、同頁。中原が引用したこの原註（一七八頁［註10］のうち《 》で括った文）を挟んだ晶文社版『複製技術時代の芸術』第四章でのベンヤミンの主旨は、以下のようなものである。芸術作品の「経験の一回性」すなわち礼拝的価値とは、最初は魔法として、次に宗教的儀式に供するものとして、アウラはこの儀式の道具という機能と一体化していたが、ルネッサンスを経て非宗教的な美の礼拝形式が確立した。それが三〇〇年の隆盛をみたのち、一九世紀半ばの写真技術の登場と社会主義思想の萌芽によって芸術の危機が迫り、さらに一〇〇年後に芸術は「芸術のための芸術」という、社会的な機能を拒否して「純粋芸術」の名のもとに「裏返しの神学」（ベンヤミンは、文学でこのような立場を最初に代表することになった詩人はマラルメであると記している）が生じてきた。いずれにせよ、芸術作品の複製可能性が「世界史上はじめて儀式への寄生から解放する」という決定的な可能性を用意することになった。この写真の複製時代にあっては、どれがオリジナルの原版なのか、どれがほんとうの焼きつけなのか、という真贋の基準を問うことは無意味となったのであり、芸術は依って立つ根拠を儀式に置くかわりに「別のプラクシスすなわち政治におくことになる」とベンヤミンはいう。ここにヘーゲルの「芸術終焉論」の、絶対者の表現としての宗教ならびにその儀式への寄生から離脱し、そこから自律したところの近代芸術（＝芸術のための芸術）の生誕を認めている点において、重なるところがあるだろう。またそれは、ベンヤミンの友人であったアドルノのいう、複製技術という実用リアリズムからは状況追随型の技法芸術しか生み出し得ない、とのベンヤミンへの痛烈な批判と、同じくアドルノが、マラルメは霊感によってではなく言葉から作るものとして詩を唯物論的に定義しているのであるから、ベンヤミンにはマラルメ論を書く責務があることをここであらためて想起しておきたい。

11 ── 前掲7、六一頁。中原による論「「剰余」としての写真」（『季刊写真映像』第七号、写真評論社、一九七一

【二章】

1 ── パルク・フローラル（ヴァンセンヌ、パリ）の松林の任意の二本の松を選び、二つの松のあいだを塞ぐように壁状にブロックを積みあげ、軀体の表面をモルタルで塗布してコンクリートの壁のように立ちあげた作品

2 ── 野外現場で古いコンクリート壁に廃油を滲み込ませた作品《湿質 No.3》と、地中にコンクリートブロックを敷き詰めビニールシートで覆いその上に細かくふるった土を戻して水を浸透させた作品で、いずれも《湿質》と名づけられたインスタレーションである。「スペース戸塚'70」展（横浜・神奈川）は、一九七〇年一二月に榎倉康二、高山登、羽生真、藤井博の四名が、高山登の下宿先（横浜市戸塚区）の千坪ほどの空き地で開催した野外展。ちなみに、この四名のメンバーを一〇人に拡大し、それぞれ自宅、アトリエなどの私的空間で開催した「点」展は一九七三年からの別のグループ展である

3 ── 榎倉康二「わたしの写真の仕事について」『榎倉康二・写真のしごと 1972-1994』展図録、齋藤記念川口現代美術館、一九九四年、四頁

4 ── 前掲書、同頁

14 ── 前掲7、六三頁

13 ── 前掲7、六三頁

12 ── 前掲7、六一頁

雑誌掲載の中原の原文では「なにものかの衰失と引き換え」となっている。

年七月、一七五頁）からの引用であるが、中原自身が引いている「なにものかの喪失と引き換え」は、

5 ── 榎倉康二〈なにがカメラに写るか〉──とりあえずそのことが問題」『美術手帖』一九七二年六月号、美術出版社、九一頁

6 ── 前掲書、九〇頁

7 ── ハンス・マグヌス・エンツェンスベルガー『意識産業』石黒英男訳、晶文社、一九七〇年（原著は一九六二年）。ここでは「意識産業」を可能とする四つの存在条件として、①もっとも広い意味での啓蒙主義が前提となること、②共同体の運命や自分の運命を自由にあやつる権利が一人ひとりの人間にあるかのようにみせかけた擬制を強いて、その擬制を政治化すること、③原料産業が確立されており、そこで消費財の大量生産と流通が確保されていること、④たとえば、映画カメラの技術的前提としてそれに先立って発電機やモーターの工業製品の開発がある。その経済発展のプロセスを人に無意識のうちに認めさせ自動的に産業的に誘導していくこと、と記している

8 ── 中平卓馬「記録という幻影──ドキュメントからモニュメントへ」『美術手帖』一九七二年七月号、美術出版社、七五頁

9 ── 前掲書、八二頁。勾留中であったこの青年は第二審で無罪判決が下りた

10 ── 前掲書、八七頁

11 ── 前掲書、八四頁。ちなみに中平が引用し言及した部分は、アラン・ジュフロワ「愛と政治の地平線のかなたへ」──J＝L・ゴダール論」、仲川譲訳、『季刊フィルム』創刊号（一九六八年一〇月）、フィルムアート社、七五頁

12 ── アラン・ジェフロワ「芸術の廃棄」は『デザイン批評』季刊第八号（一九六九年一月、風土社）に掲載。またジェフロワの「「芸術」をどうすべきか──芸術の廃棄から革命的個人主義へ」は『デザイン批評』季刊第九号（一九六九年六月）に掲載された。いずれも訳者は峯村敏明。峯村の後書きによれば「芸術の廃棄」は、ジュフロワが一九六七年夏のキューバ国際知識人会議に出席したあとの九月に書き終え、

【一二章】

16——前掲書、一五頁

15——前掲書、一九頁

14——アラン・ジュフロワ「芸術の廃棄」『デザイン批評』季刊第八号（一九六九年一月）、峯村敏明訳、風土社、一四頁。ジェフロワの原著は一九六八年二月刊

13——中平卓馬「写真・1969——同時代的であるとは何か？②」『デザイン』第一二三号（一九六九年六月）、美術出版社、五七〜六〇頁

書も五月革命以前に送られたもの

一九六八年二月に画廊クロード・ジヴォーダンの出版部から刊行されたという。翻訳に用いた原

1——堀内正和「彫刻の垣根 1 鮮鋭な姿」『坐忘録』美術出版社、一九九〇年、二六六頁、二六八頁。初出誌は『華道』一九六九年一月号、池坊。ちなみに堀内の文中の「穴を掘ってこれを彫刻だ、と称した事件は昨年か一昨年ニューヨークにあった」という指摘は、ニューヨーク市主催の「環境のなかの彫刻」展でのクレス・オルデンバーグの《静かなる市民の記念碑》（マンハッタン、セントラルパーク、一九六七年一〇月）のこと。これは、縦六フィート、横三フィート、深さ六フィートの普通サイズの棺桶が入るくらいの穴を人夫に掘ってもらい、その後ふたたび土を戻してもとどおりにしたハプニングのこと

2——『もの派——再考』展図録、国立国際美術館編、二〇〇五年、六頁

3——「関根伸夫氏へのアンケート」『「位相—大地」の考古学』展図録（美術の考古学第1部）、西宮市大谷記念美術館／篠雅廣、一九九六年六月、九頁

4──リ・ウファン「ハプニングのないハプニング」『インテリア』一九六九年五月号、双栄、四四～四五頁

5──リー・ウファン「存在と無を越えて──関根伸夫論」『三彩』一九六九年六月号、三彩社、五三頁

6──前掲書、同頁。ちなみにこの論の執筆者・李の肩書は「画家」

7──西田幾多郎『善の研究』岩波文庫、一九五〇年（原著は一九一一年）、七五頁

8──前掲書、一九三頁

9──李禹煥「出会いの現象学序説──新しい芸術論の準備のために」『出会いを求めて──新しい芸術のはじまりに』新装改訂版、田畑書店、一九七四年（初版は一九七一年）、二一九頁

10──李禹煥「出会いを求めて」『美術手帖』一九七〇年二月号、美術出版社、一八～一九頁。なお、李が参照した川端のエッセイは、中学二年生用国語教科書（光村図書出版）に昭和四七～五二年にかけて「朝の光の中で」というタイトルで掲載されていた。その出典は「美の存在と発見」（『川端康成全集』第二八巻、新潮社、一九八二年、三八四～四一三頁）の冒頭部分

11──峯村敏明「見ることの不定法へ」『デザイン批評』季刊第一一号（一九七〇年四月）、風土社、五〇～五一頁

12──前掲書、五五頁

13──前掲書、五七頁。引用の章句は、Jean Giraudoux "Rosemonde", 1921, Suzanne et le pacifique

14──この点に関して中原佑介は、論考「出会いを求めて──新しい芸術のはじまりに」（田畑書店、一九七一年）の書評で、「観念の対象化を叩き、世界の生き生きとした知覚を繰り返す著者には、どこやら「知覚狂的神秘主義者」といったおもむきが見られないでもない」と評した。中原佑介「執拗かつ挑発的な主張──観念の対象化を叩く」『図書新聞』第一一〇六号、一九七一年四月三日付、第三面

15 ――高松次郎が花田清輝の読者であったことは筆者が本人から直接聞いた記憶がある。中西については、二〇一六年、二二一頁)において、中西が花田の読者であったことが吐露されている。また赤瀬川原平については、尾辻克彦名の小説『雪野』（文藝春秋、一九八三年、一四八～一四九頁）で、渋谷でのプラカードのアルバイト仲間の雪野とすれ違い「花田の『さちゅりこん』読んだか」と赤瀬川が問い、「いや、まだ。俺はまだ『映画的思考』しか…」と雪野が答えるシーンがある。ただし『さちゅりこん』（未來社）は一九五六年初版で、『映画的思考』（未來社）は一九五八年初版。また、中原佑介は『『アヴァンギャルド』芸術について』（『花田清輝の世界』新評社、一九八一年、一七八～一八四頁）で、思い入れたっぷりの花田論を書いている。つまり、模型千円札裁判の被告人、特別弁護人たちは花田の影響下にあった。

16 ――峯村敏明「見ることの不定法へ」『デザイン批評』季刊第一一号（一九七〇年四月）、風土社、五四頁

17 ――中平卓馬「なぜ、植物図鑑か」『なぜ、植物図鑑か　中平卓馬映像論集』晶文社、一九七三年、三三頁

あとがき

本書は、日本の近現代美術が突き当たった問題系が一九七〇年前後の時代に集中したとみなし、そ
れを仮説として「反芸術」から「もの派」までの時間帯を少し広くとって論及の対象とした。例外を
のぞいて、雑誌など初出の論をとりあげることでその時代の論議のありかを絞り込んだつもりであ
る。執筆の最初のきっかけは、西洋近現代美術史を専門とする職場の同僚から、ロバート・モリスが
書いた論稿「アンチ・フォーム」（一九六八年）のコピーを入手したことであった。それを読んで何
か急に得心したように書き出していった結果がこの一冊になった。

筆者が、東京圏で同時代の美術作品を見て歩くようになったのは一九七〇年代の半ばであり、各
ギャラリーを毎週見て回るようになったのは一九七八年からであった。したがって本書でとりあげた
一九七〇年前後にせりあがってきた議論と筆者の現場体験とは「同時代」という意味でいささか時間
的なズレが生じる。それでも本書に文献としてあがっている『デザイン批評』、『美術手帖』、『季刊フィ
ルム』ほかのいくつかの論文は、初出時に読んでいるものが少なくない。しかし当時は、自らの知的
好奇心のままに貪り読んでいたものであり、これら美術の文脈と自らの在り方とどう重ねていくのか
という歴史意識は、ずっとあとに芽生えたものである。本書への大方の批判を仰ぎたく思います。

本書をまとめるにあたっては多くの方々のお世話になった。ここでは、美術の在り方と自分の在り方を重ね合わす端緒をつくってくれた武藤一夫、そして前著に続いて本書を編んでくれた武蔵野美術大学出版局の掛井育の、お二人に感謝します。

なお、本書は武蔵野美術大学の出版助成を受けて刊行された。

二〇二一年八月一五日

高島直之

協力者一覧（敬称略）

一般財団法人森山大道写真財団

埼玉県立近代美術館

SCAI THE BATHHOUSE

関根庸子

東京画廊＋BTAP

中平元／オシリス

羽永光利プロジェクト（羽永太朗、ぎゃらり壺中天、青山目黒）

藤塚光政

宮田有香

村井えり

村井久美

Yumiko Chiba Associates／The Estate of Jiro Takamatsu

吉岡久美子

李美那

初出一覧

序章　『游魚』五号（編集：木の聲舎、発行：西田書店、二〇一七年）掲載「〈もの派〉への一視点──〈アンチ・フォーム〉から」、『游魚』六号（二〇一九年）掲載「イメージか、モノか──一九七〇年前後の観念と物質をめぐる抗争①」を加筆改訂

一章
二章　『游魚』六号（二〇一九年）掲載「イメージか、モノか──一九七〇年前後の観念と物質をめぐる抗争①」を加筆改訂

三章～五章　『游魚』七号（二〇一九年）掲載「イメージか、モノか──一九七〇年前後の観念と物質をめぐる抗争②」を加筆改訂

六章～八章　『游魚』八号（二〇二一年）掲載「イメージか、モノか──一九七〇年前後の観念と物質をめぐる抗争③」を加筆改訂

九章～一二章　書き下ろし

高島直之（たかしま・なおゆき）

一九五一年、仙台市生まれ。美術批評・近現代美術。現在、武蔵野美術大学造形学部芸術文化学科教授。著書に、『芸術の不可能性——瀧口修造 中井正一 岡本太郎 針生一郎 中平卓馬』（武蔵野美術大学出版局、二〇一七年）、『中井正一とその時代』（青弓社、二〇〇〇年）。共著に、『高松次郎を読む』（水声社、二〇一四年）、『1950年代日本のグラフィックデザイン』（国書刊行会、二〇〇八年）、『日本近現代美術史事典』（東京書籍、二〇〇七年）、『デザイン史を学ぶクリティカル・ワーズ』（フィルムアート社、二〇〇六年）ほか。

イメージかモノか——日本現代美術のアポリア

二〇二一年十一月五日　初版第一刷発行

著者　高島直之

発行者　白賀洋平

発行所　武蔵野美術大学出版局
　　　　〒一八〇-八五六六
　　　　東京都武蔵野市吉祥寺東町三-三-七
　　　　電話　〇四二二-二三-〇八一〇（営業）
　　　　　　　〇四二二-二三-八五八〇（編集）

印刷・製本　図書印刷株式会社

定価はカバーに表記してあります
乱丁・落丁本はお取り替えいたします
無断で本書の一部または全部を複写複製することは著作権法上の例外を除き禁じられています